天然コケッコー 7

……くらもちふさこ……

集英社文庫

天然コケッコー ■7■ もくじ

天然コケッコー
scene45 …………… 5

scene46 …………… 37

scene47 …………… 71

scene48 …………… 103

scene49 …………… 135

scene50 …………… 167

scene51 …………… 199

scene52 …………… 239

scene53 …………… 270

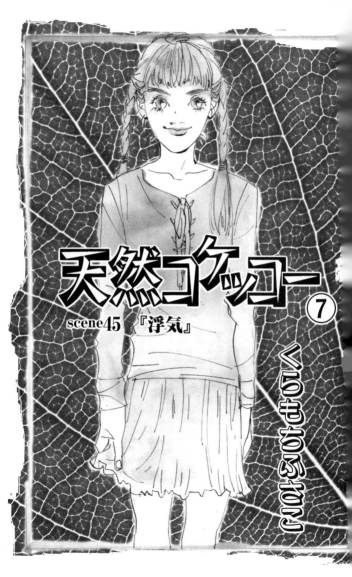

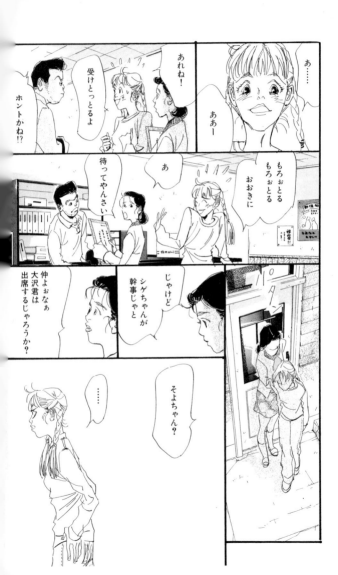

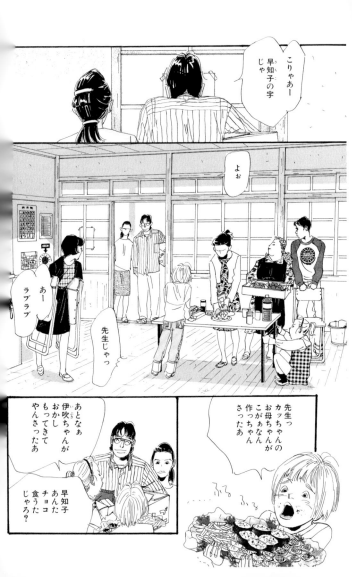

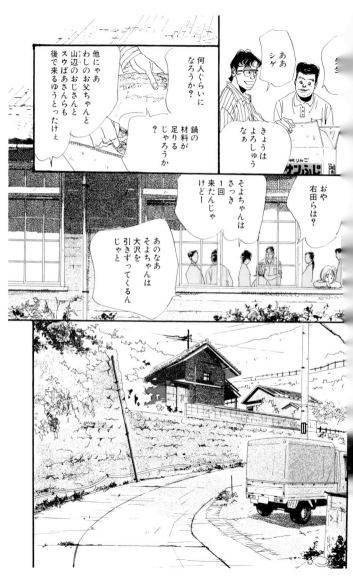

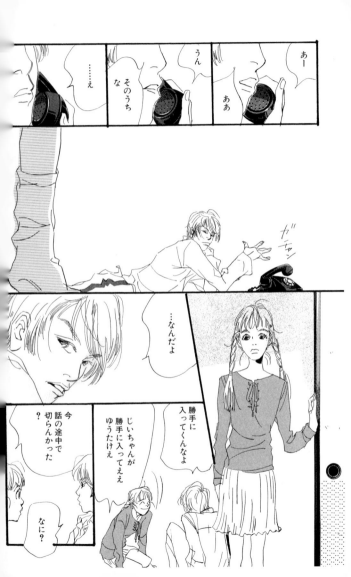

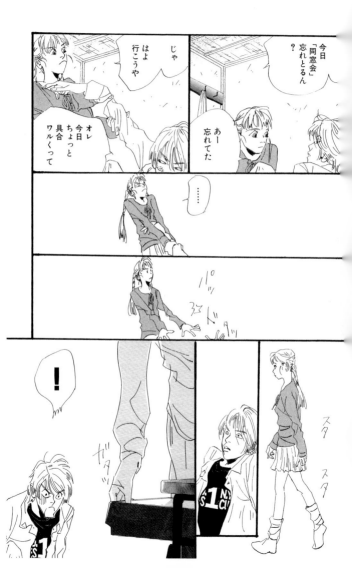

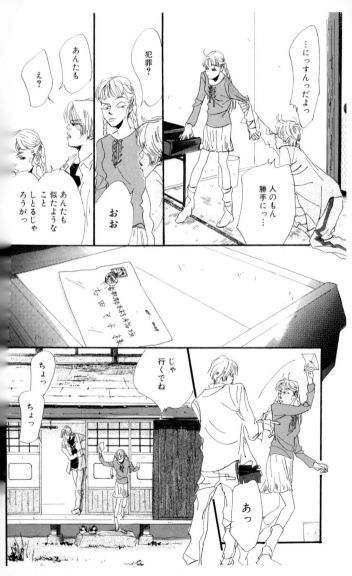

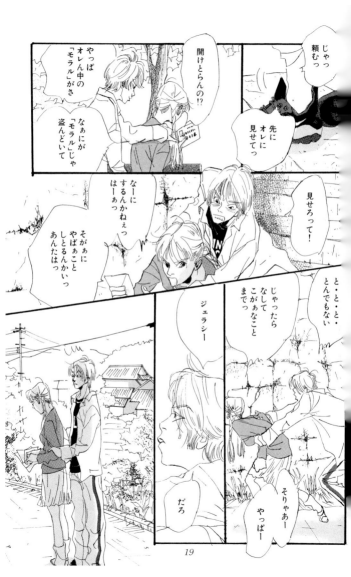

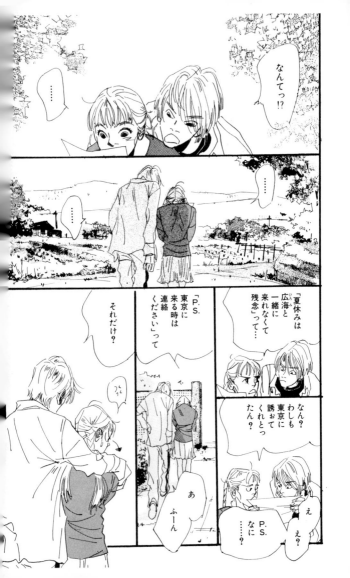

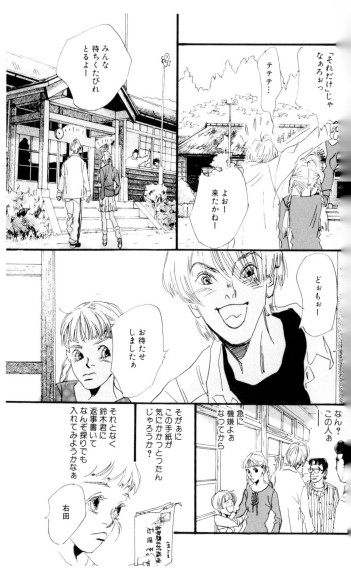

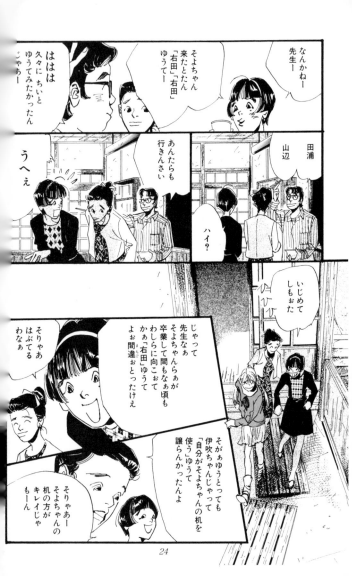

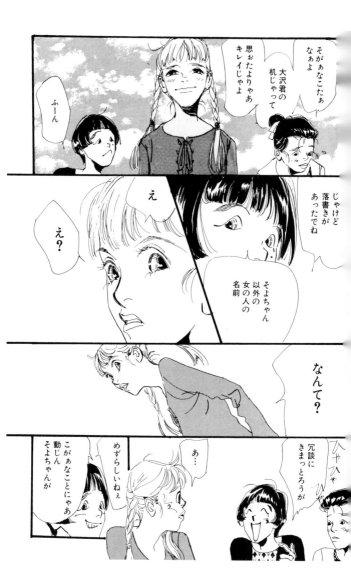

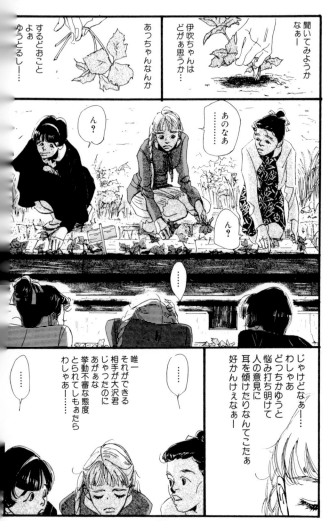

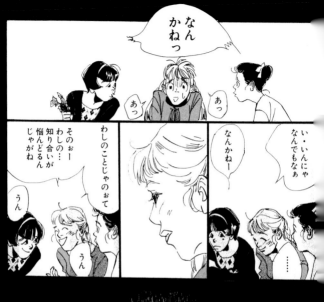

便所

そりゃあ
浮気
しとらぁね

え?

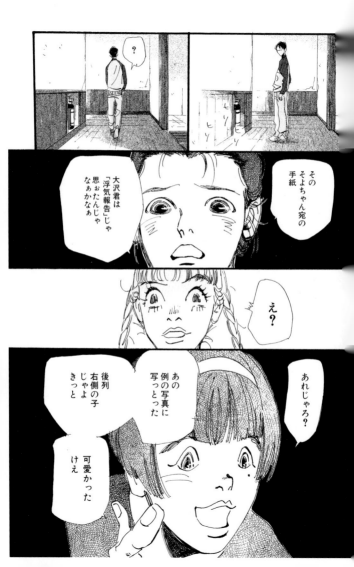

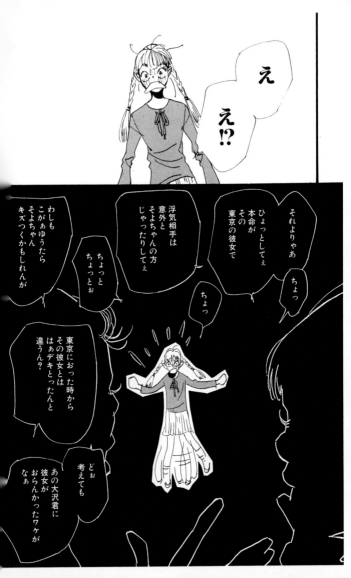

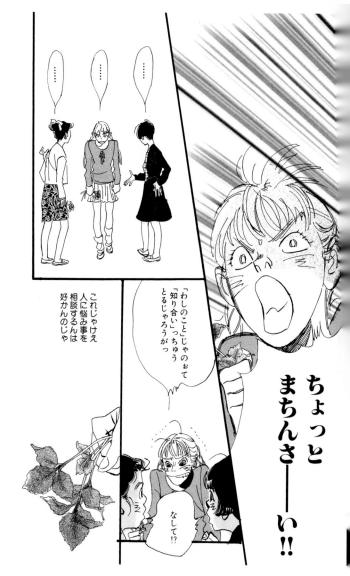

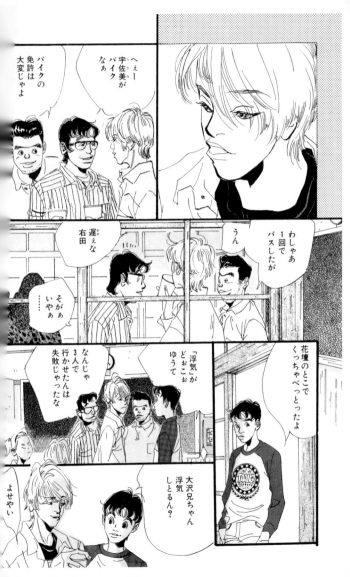

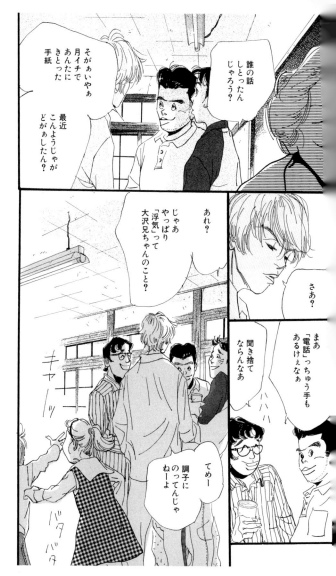

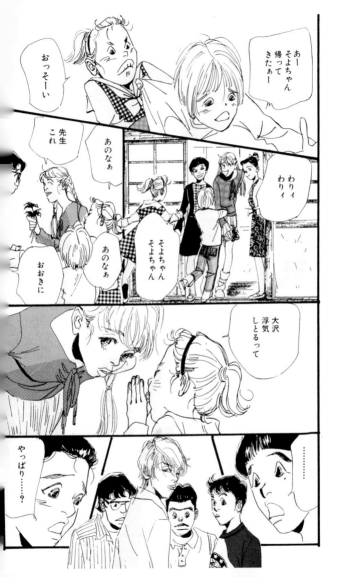

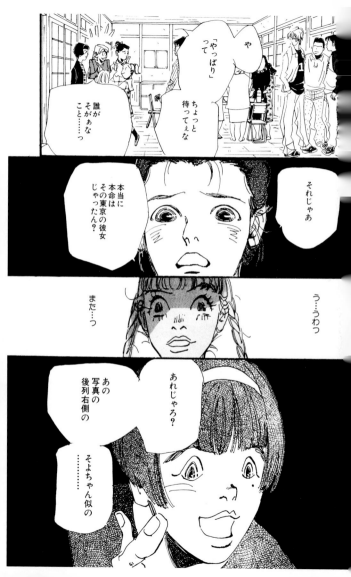

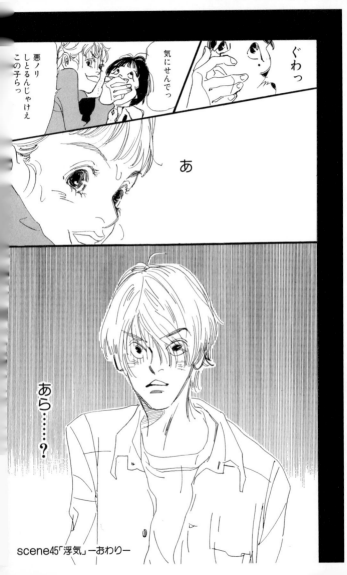

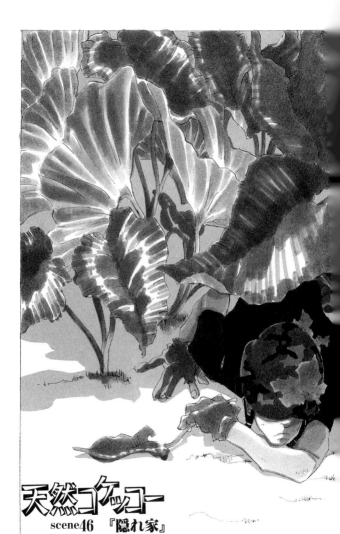

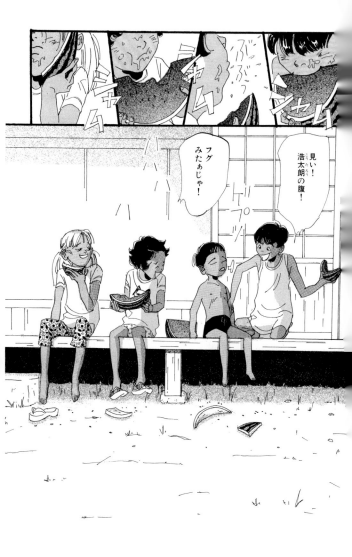

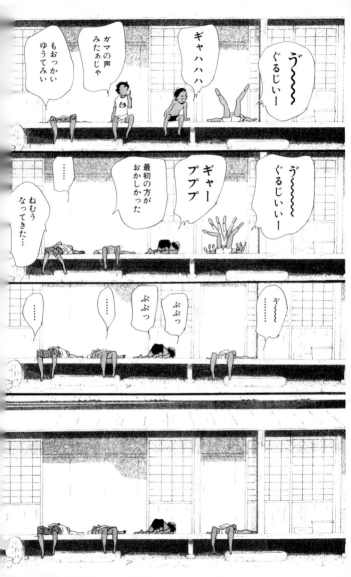

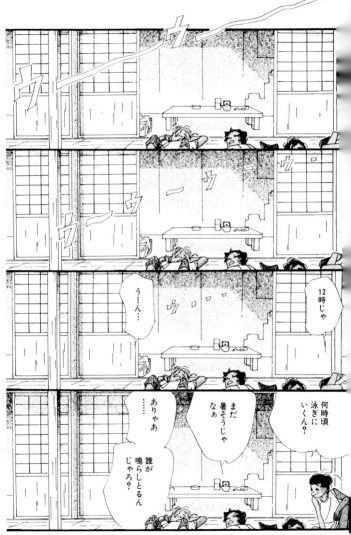

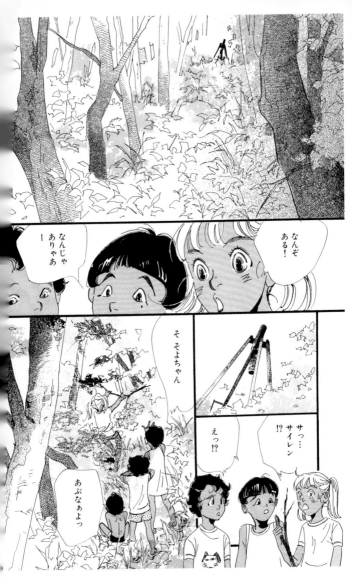

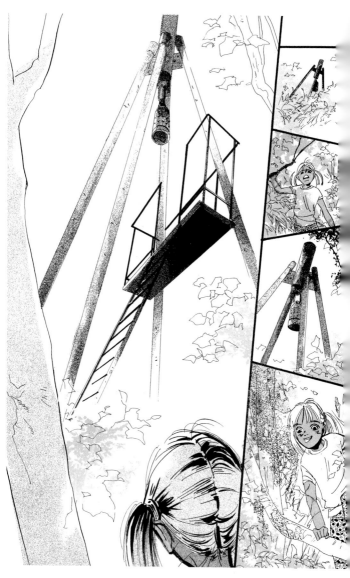

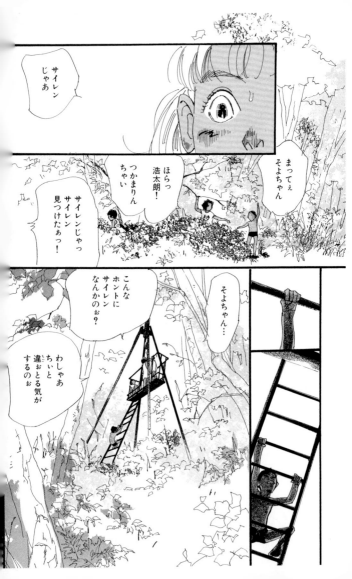

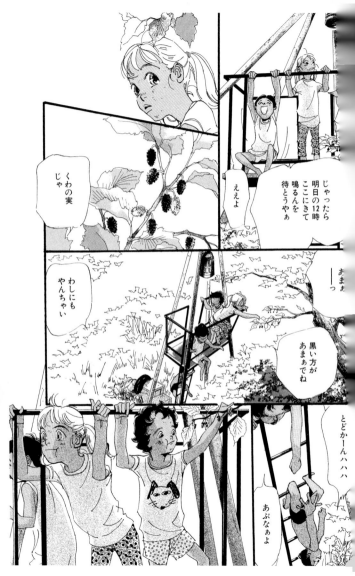

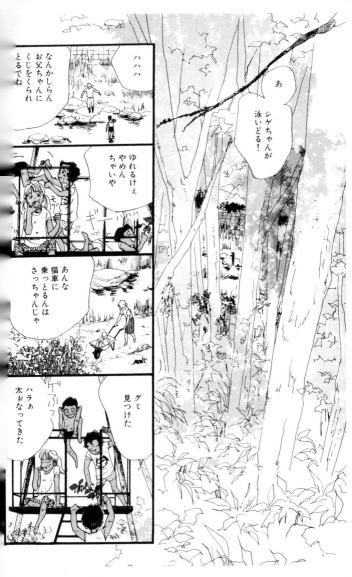

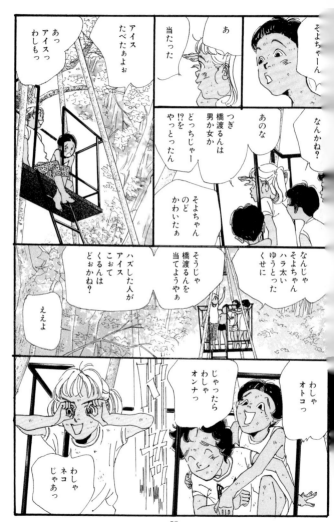

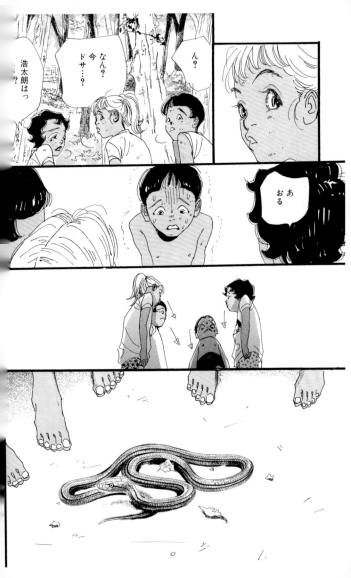

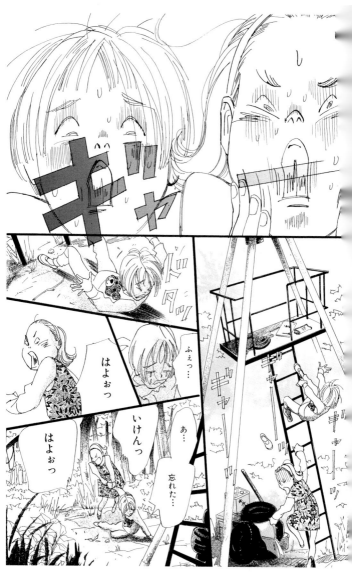

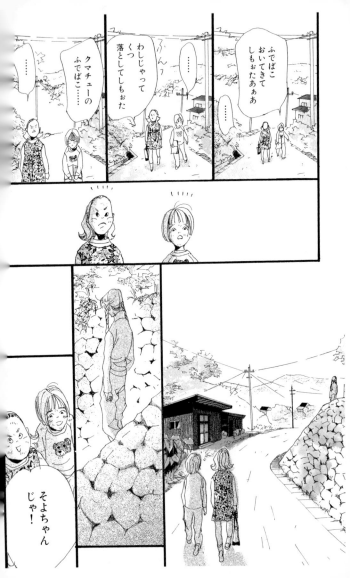

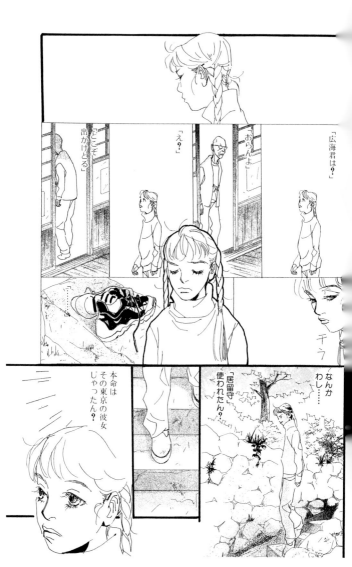

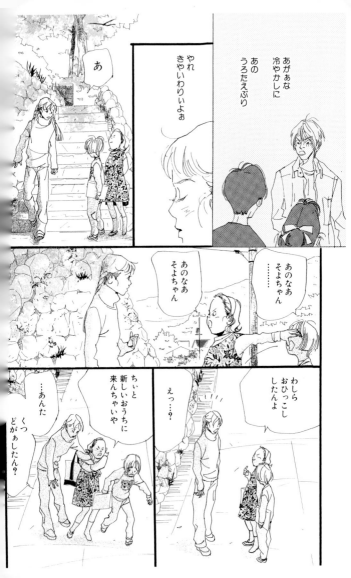

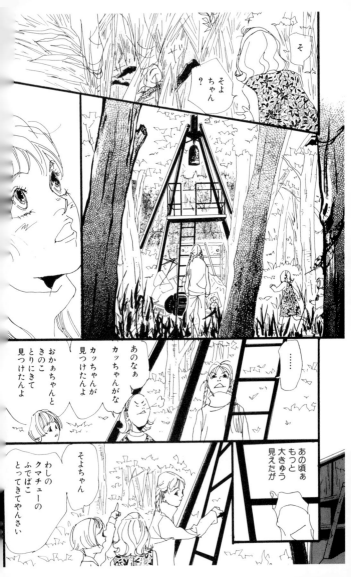

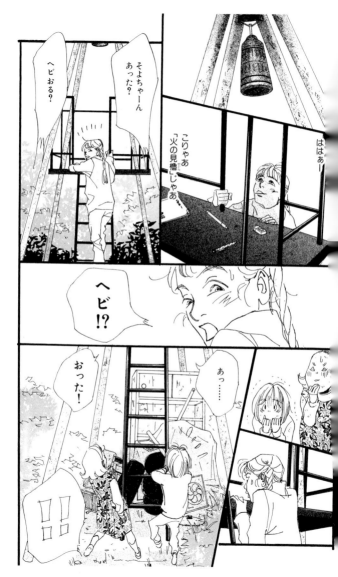

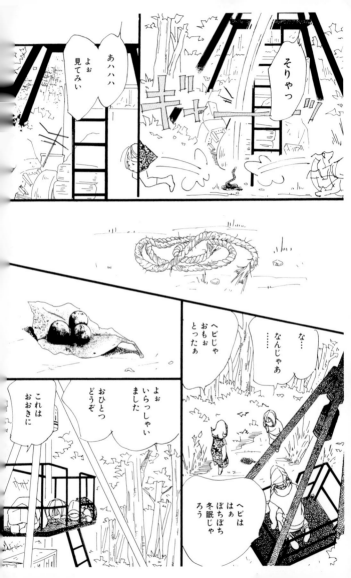

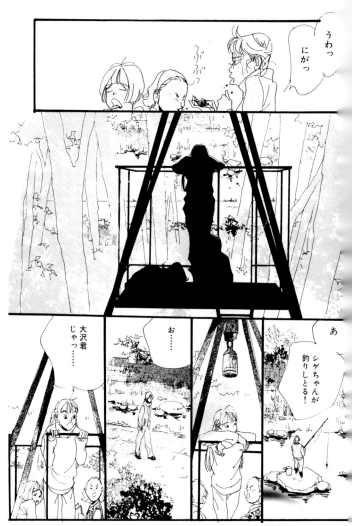

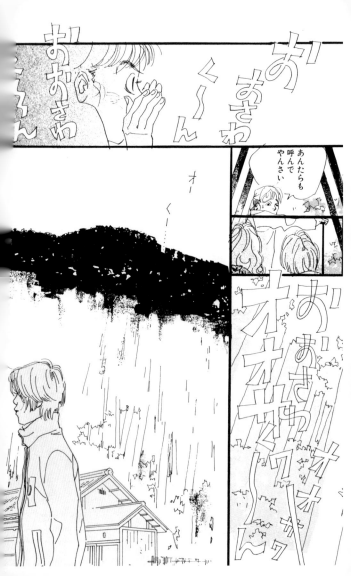

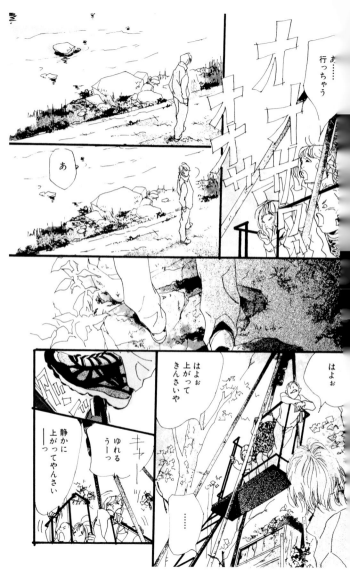

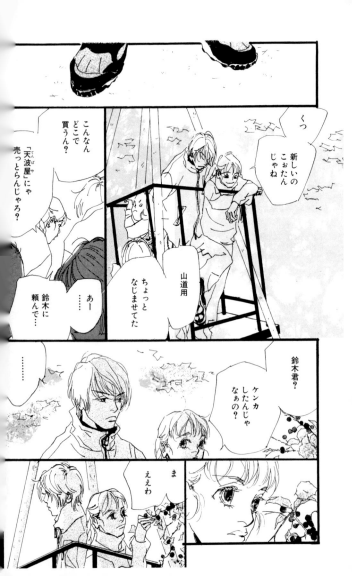

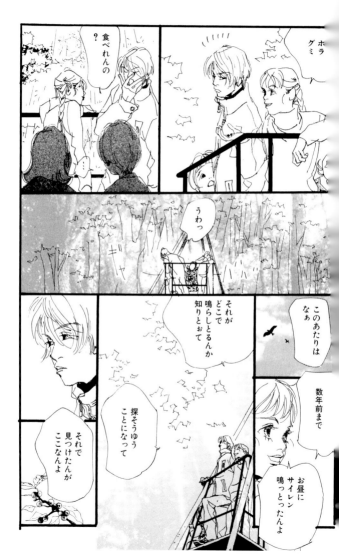

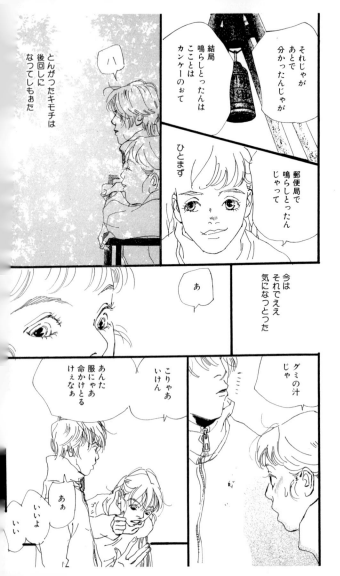

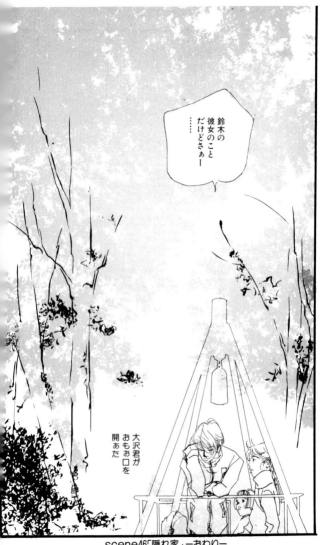

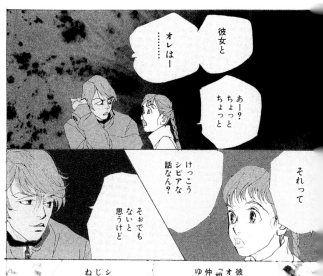

scene47 告白

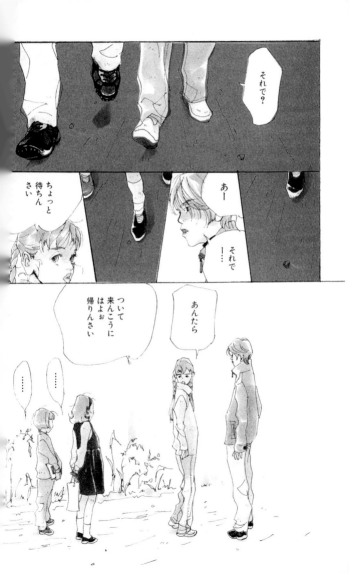

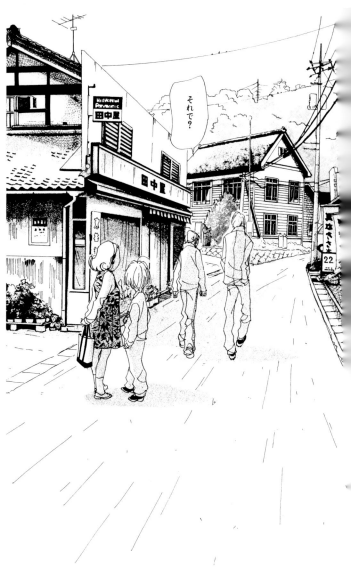

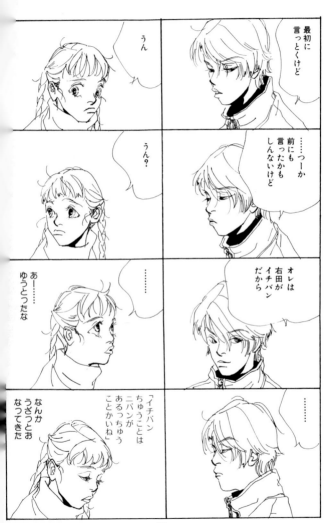

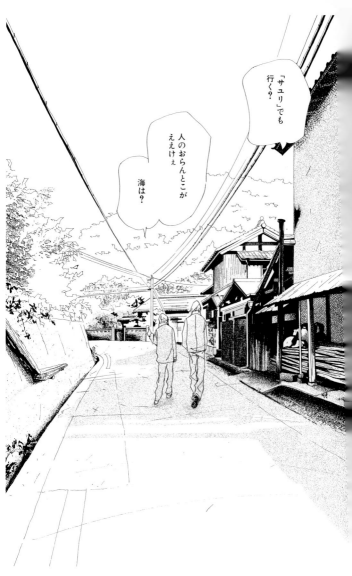

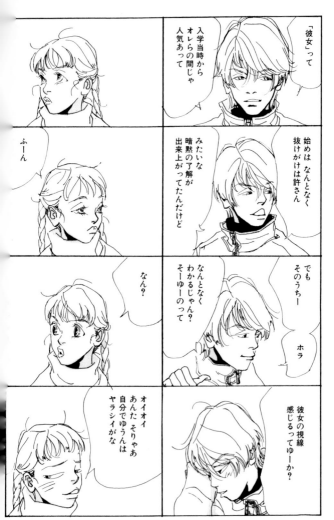

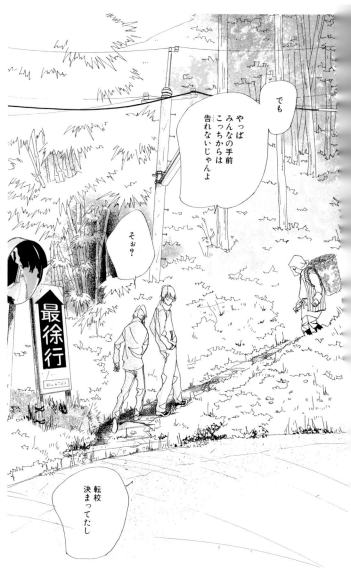

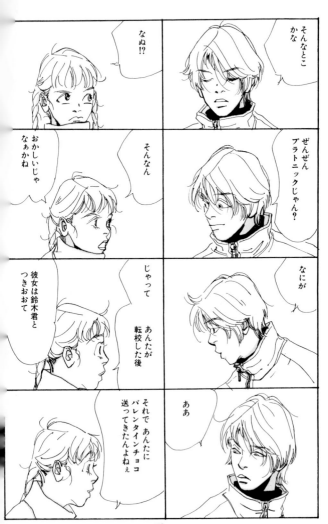

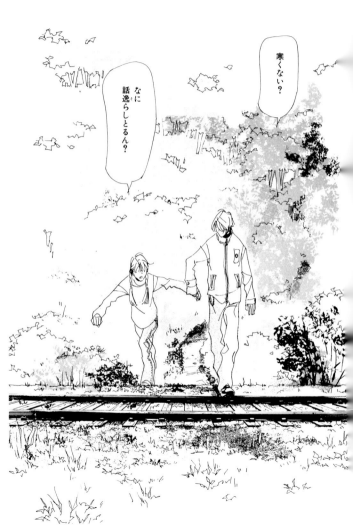

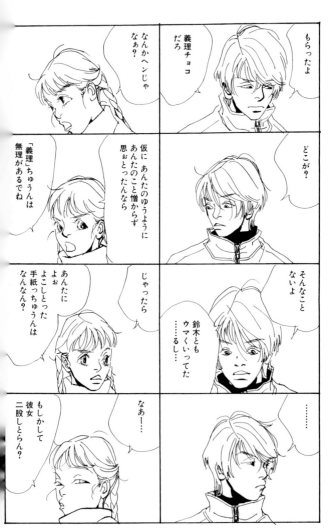

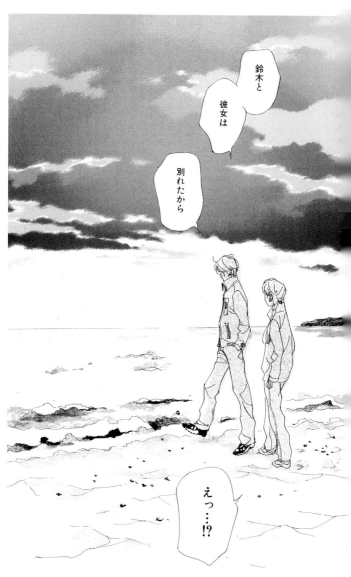

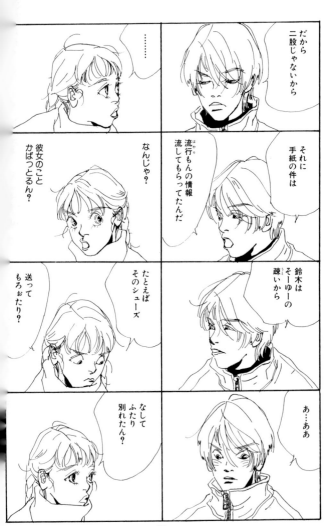

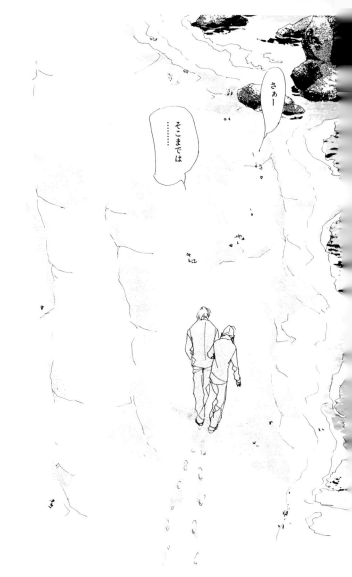

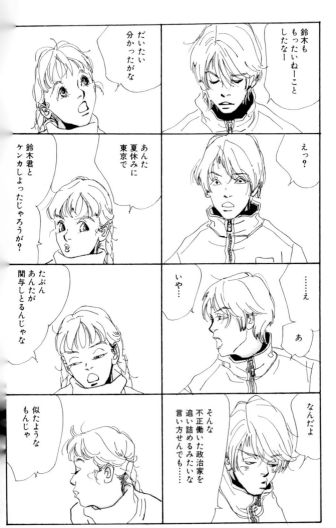

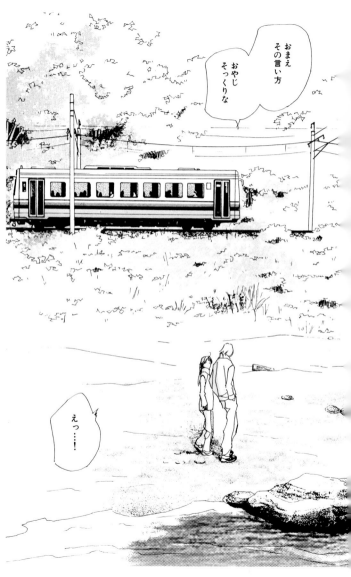

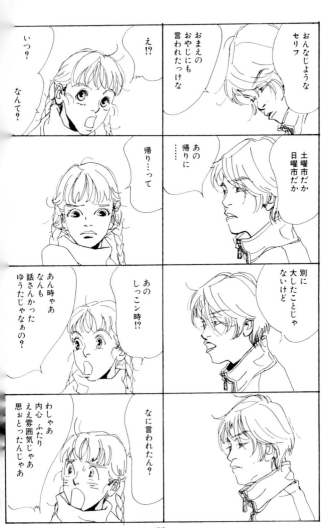

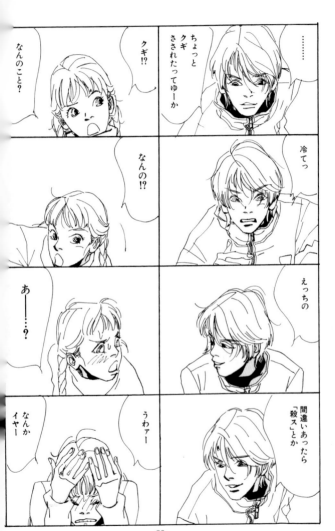

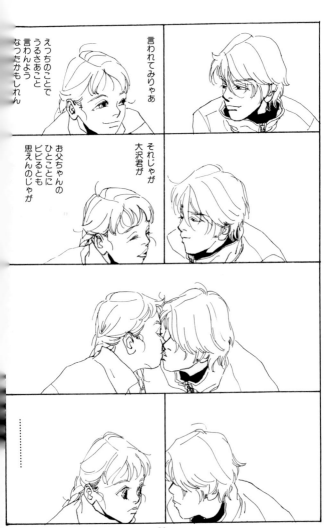

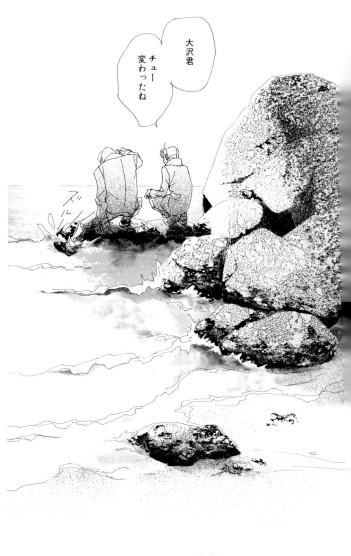

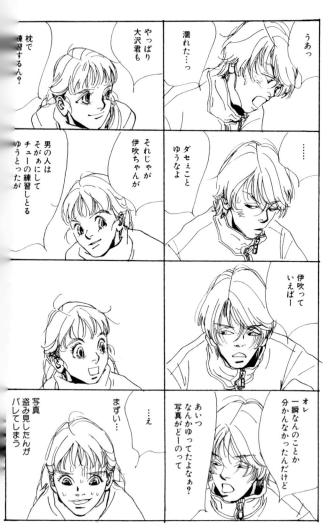

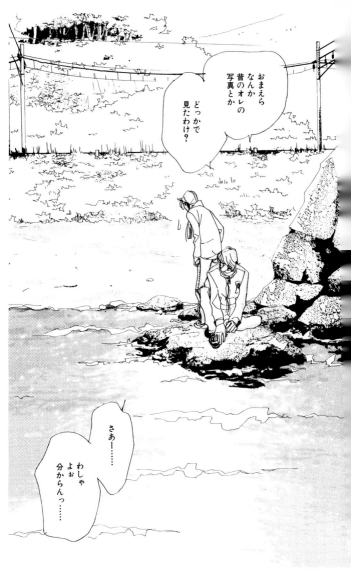

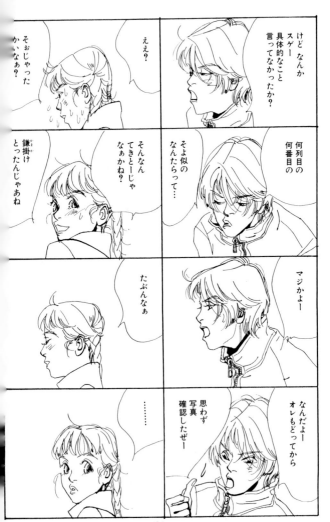

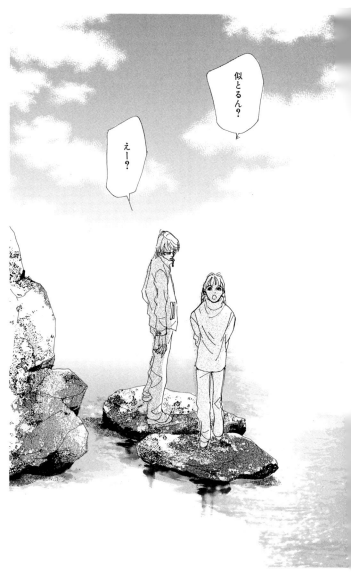

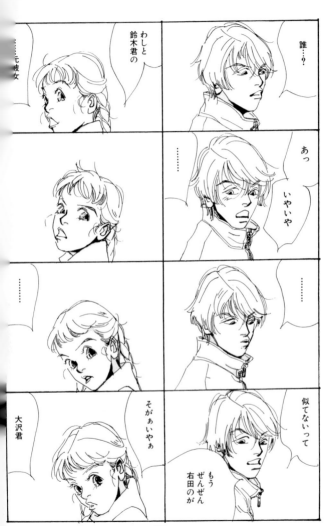

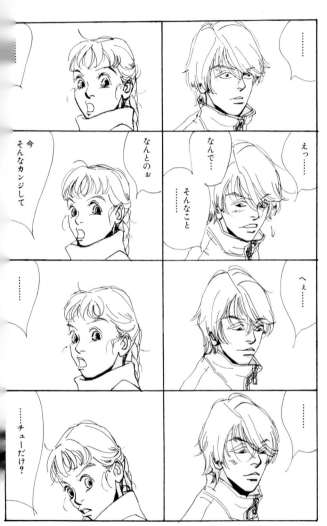

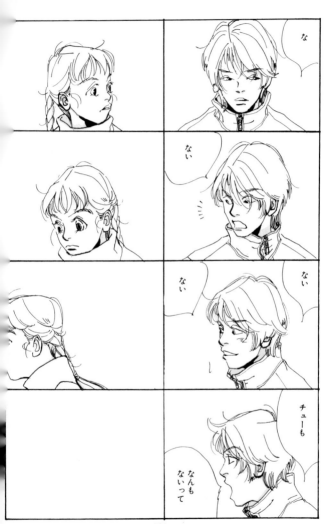

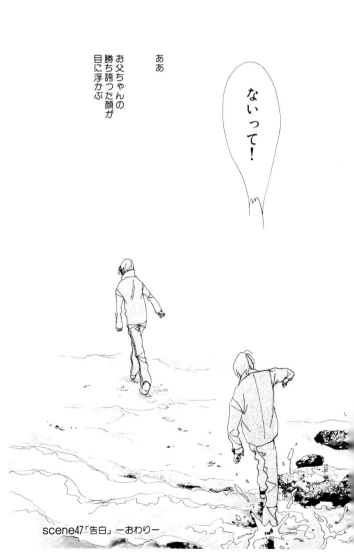

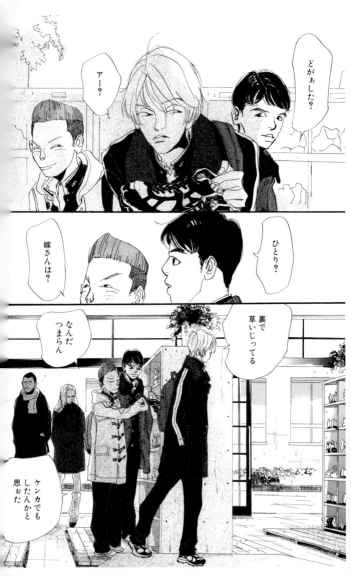

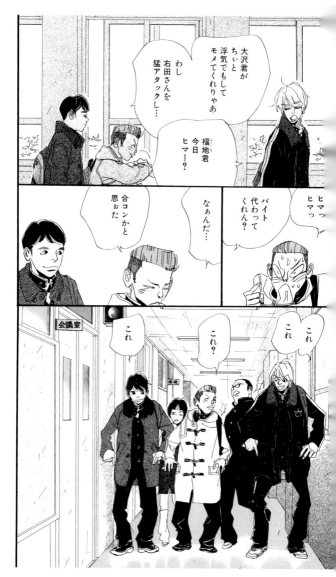

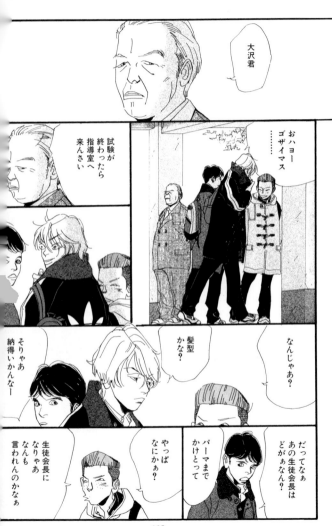

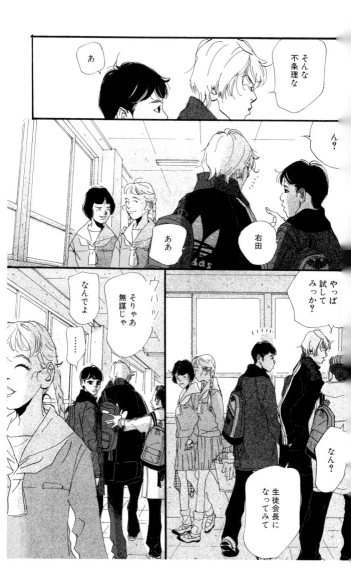

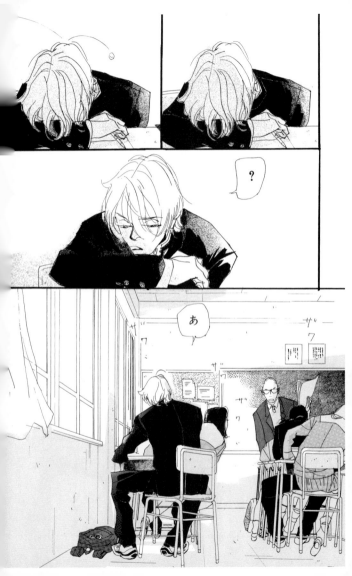

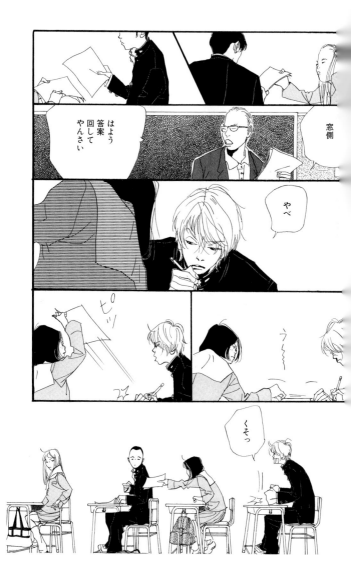

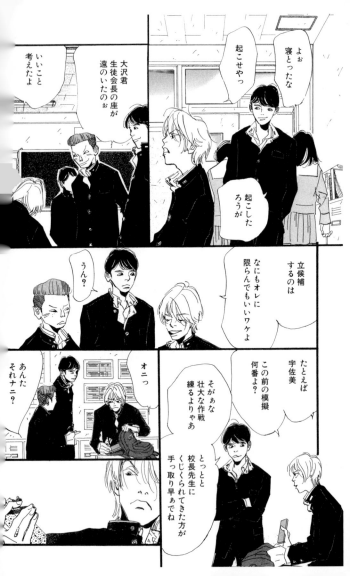

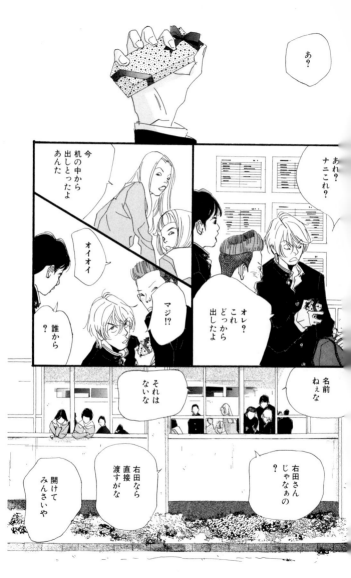

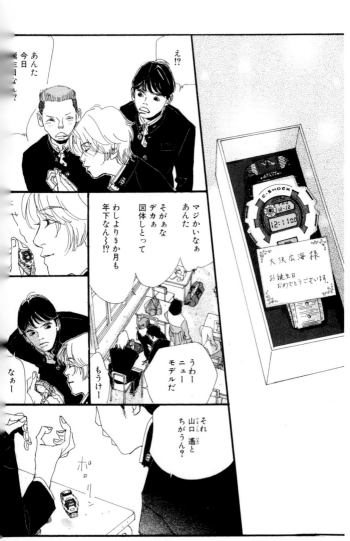

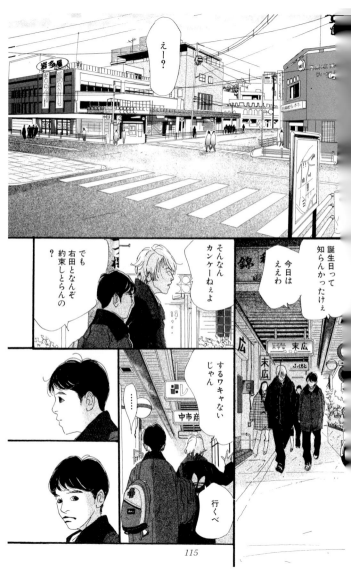

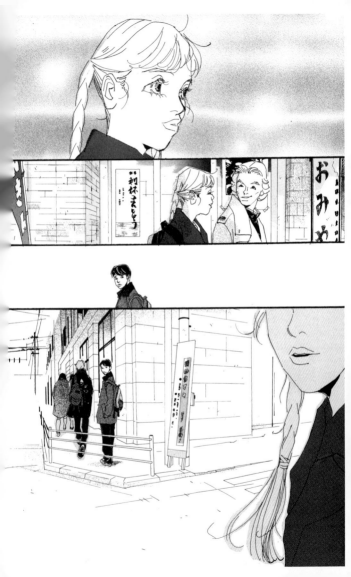

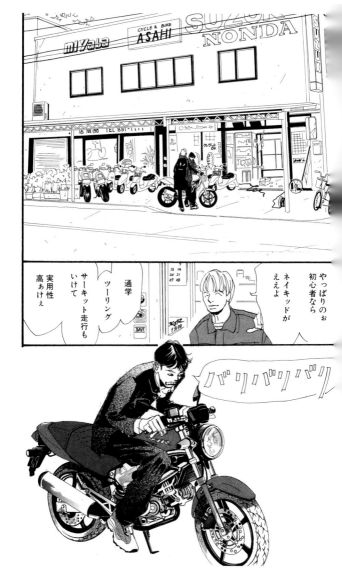

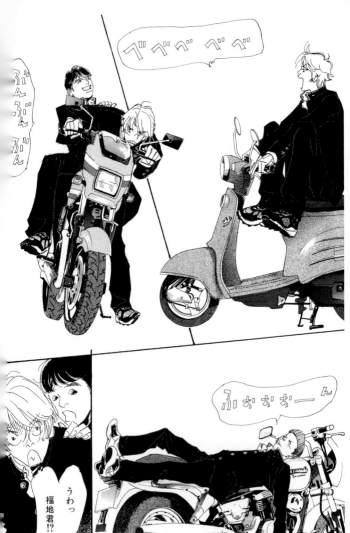

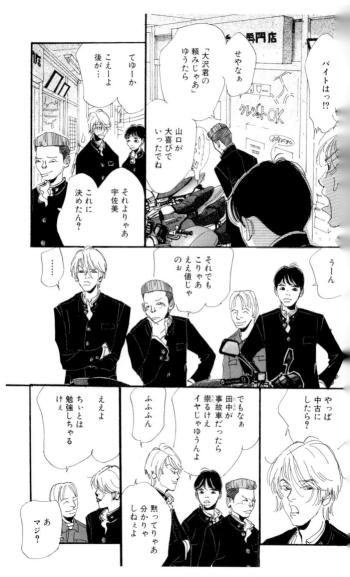

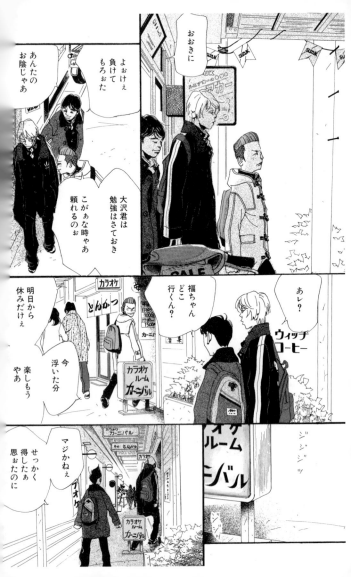

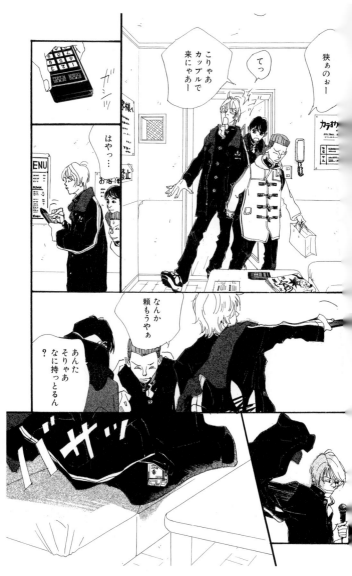

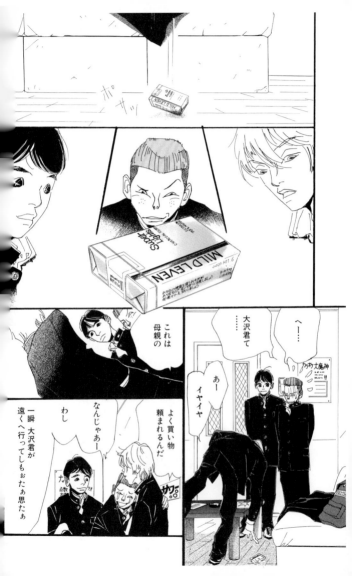

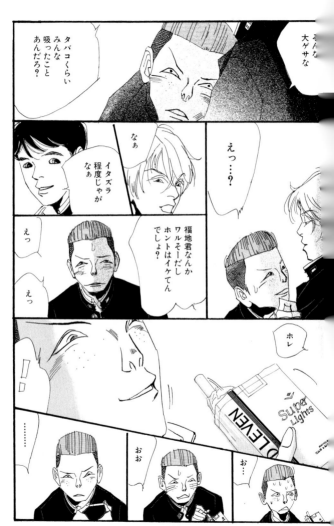

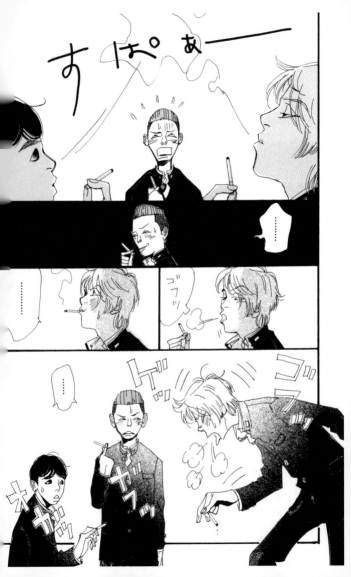

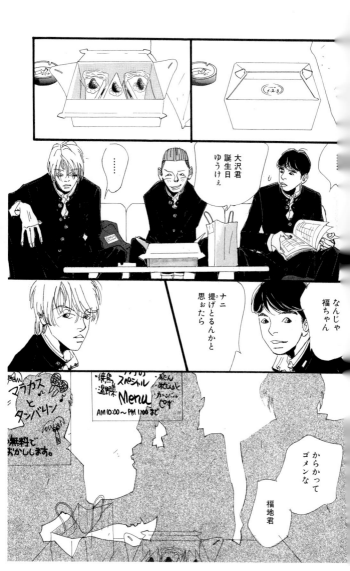

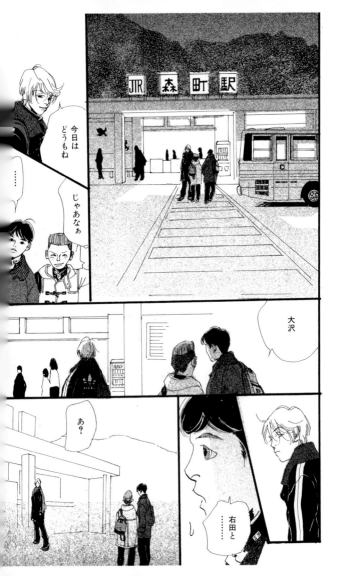

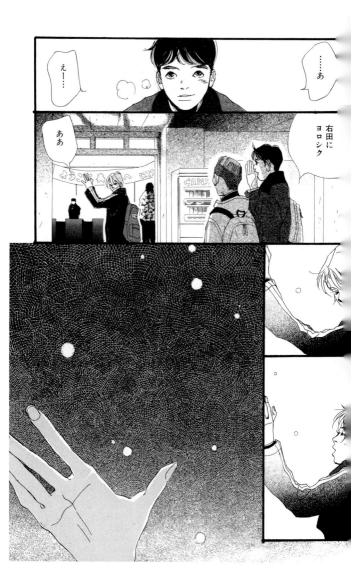

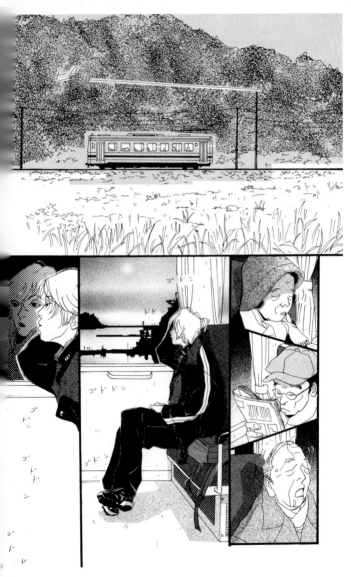

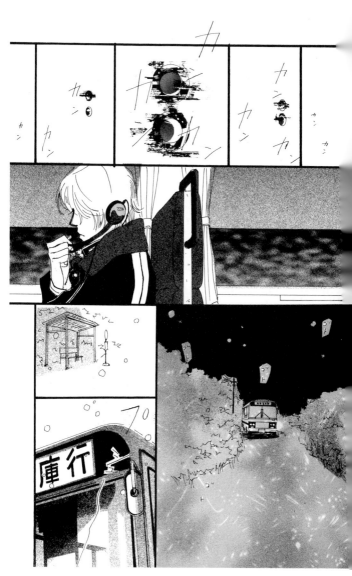

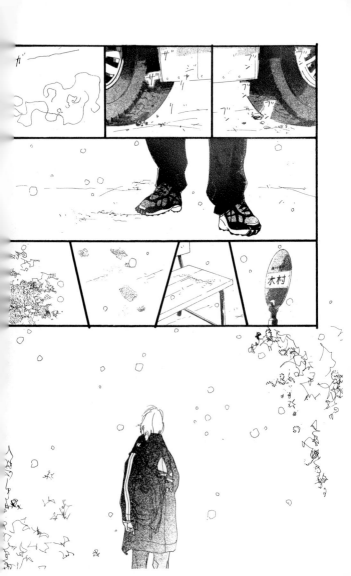

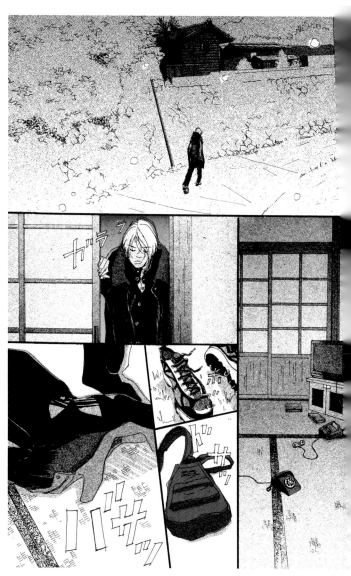

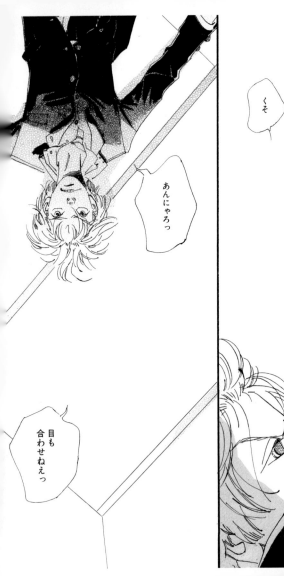

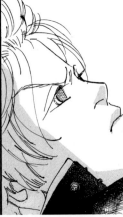

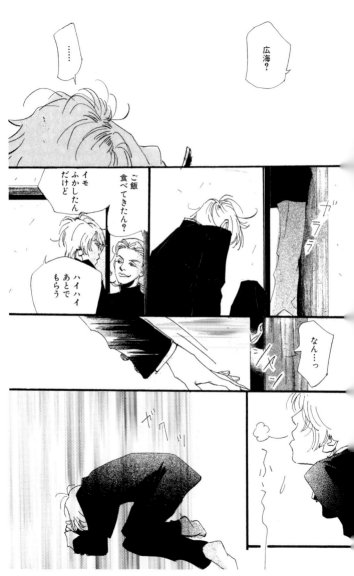

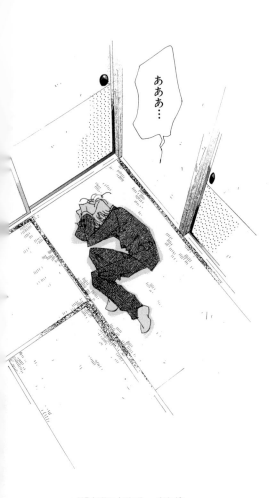

scene48「大沢のキモチ」ーおわりー

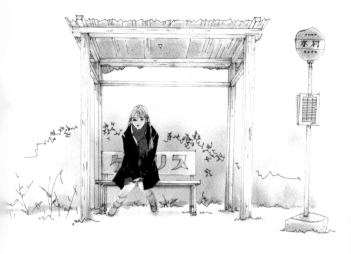

……誕生日じゃ

今日……

……あいつ

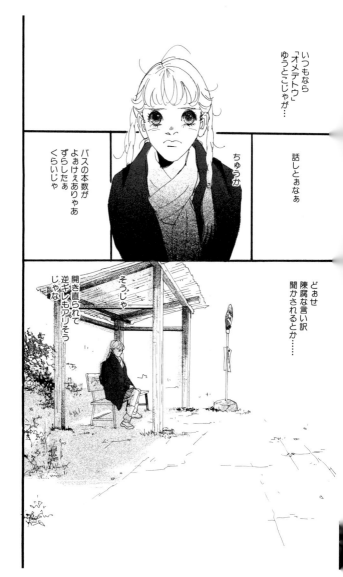

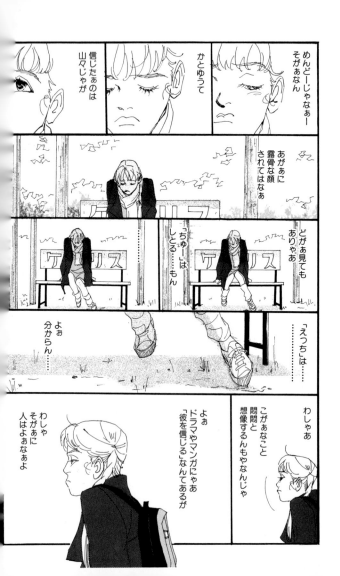

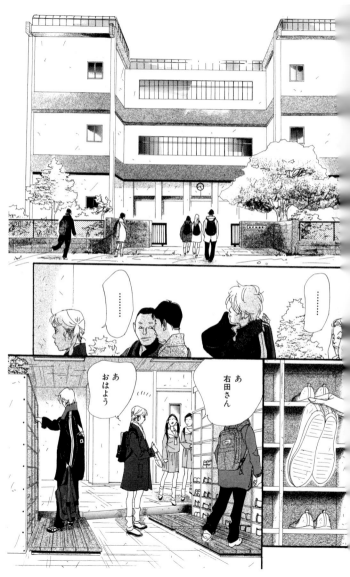

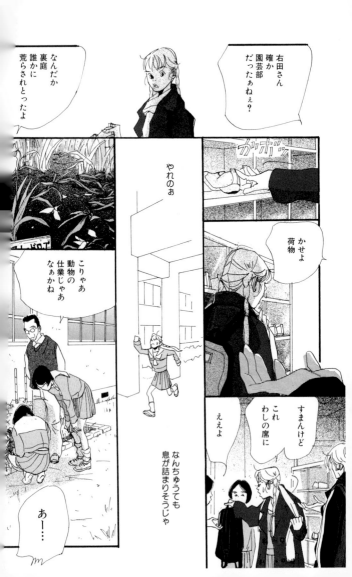

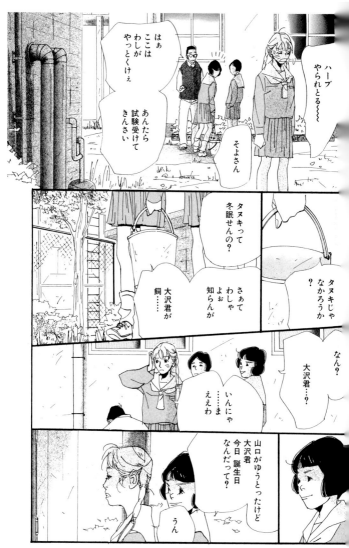

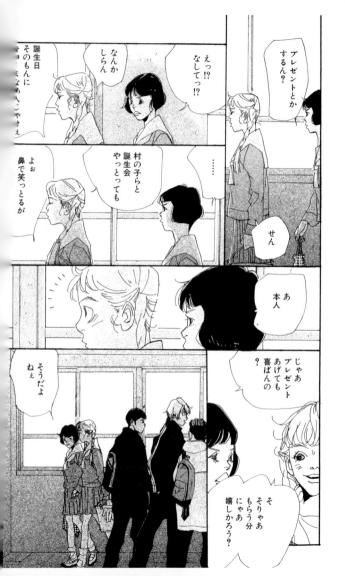

なして
あんな
なんもゆうてこんのっ!?

弁解するなり
あやまるなり……

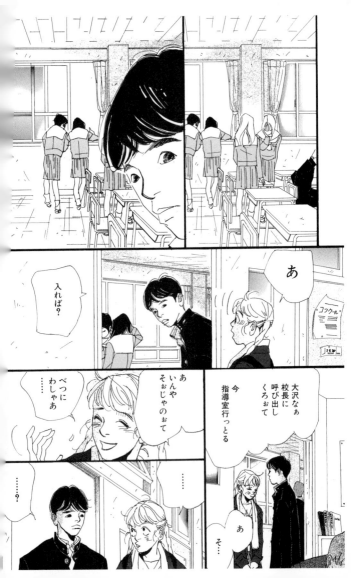

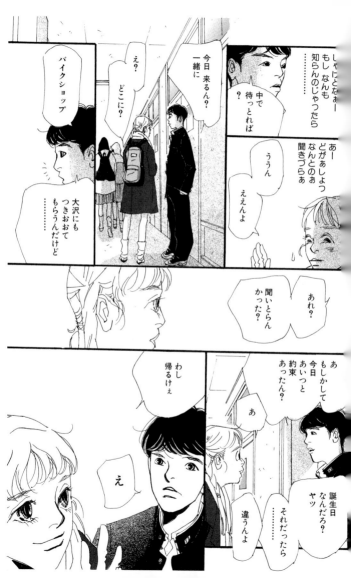

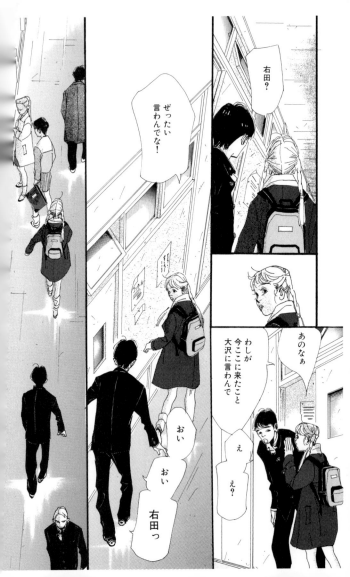

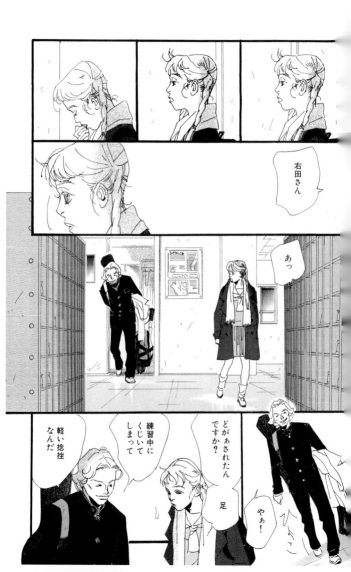

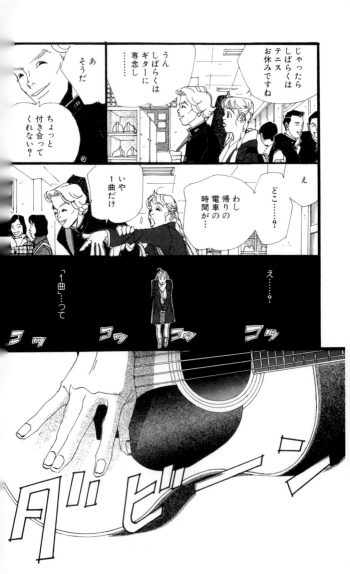

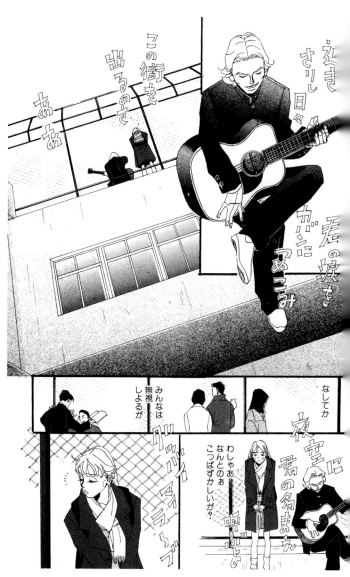

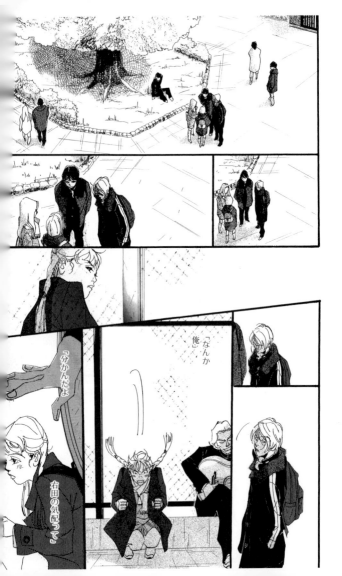

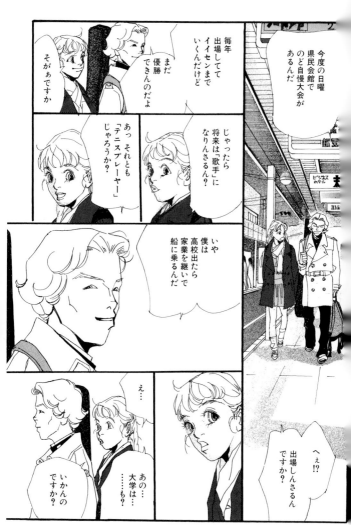

うん

うん

じゃったら
うちのを
つこおて
くれても
ええよ

なして

なんもゆうてこんの?

声が聞きたぁ

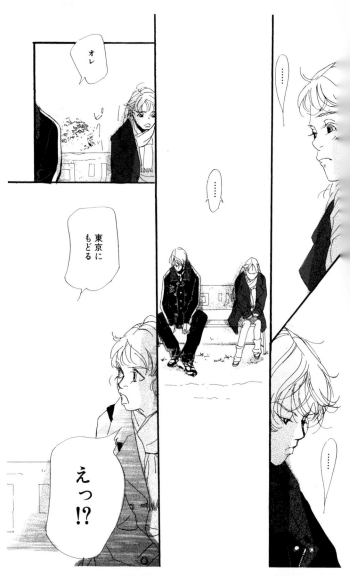

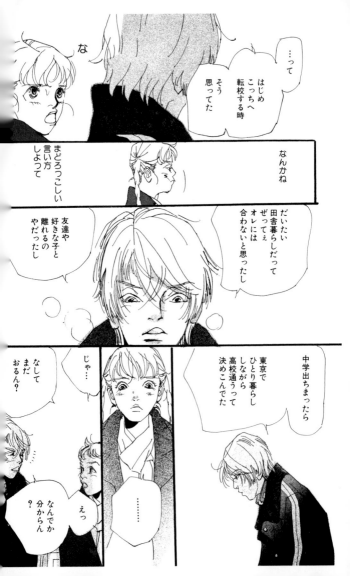

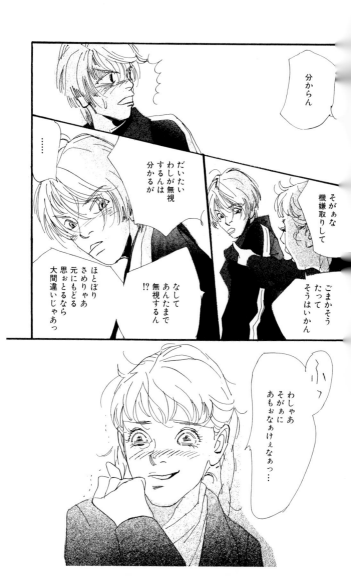

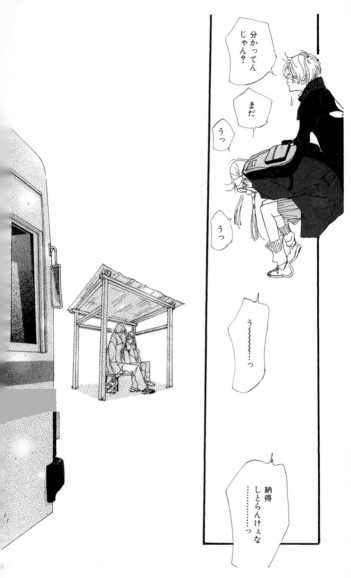

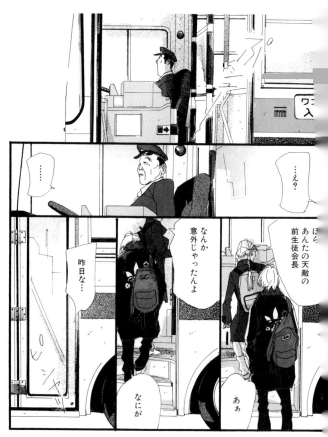

scene49「右田のキモチ」ーおわりー

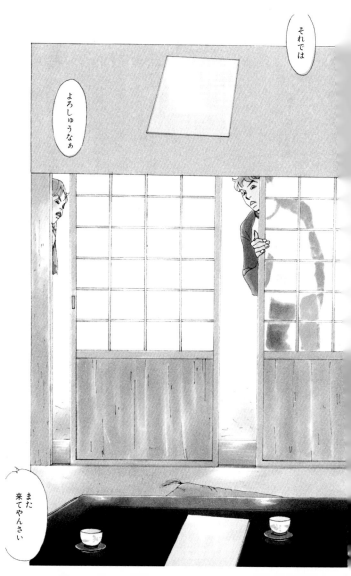

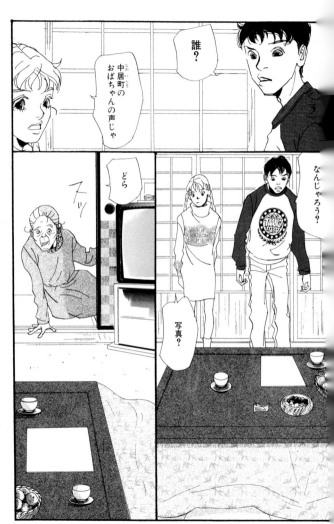

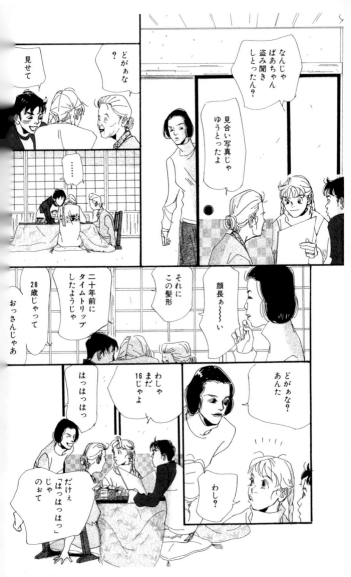

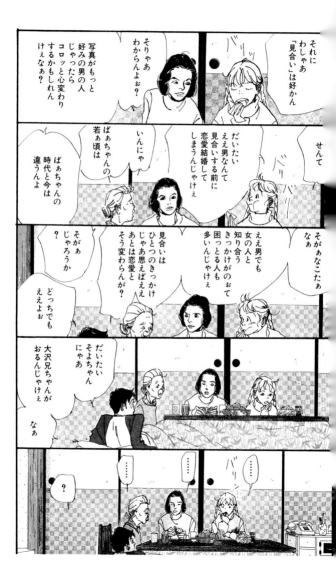

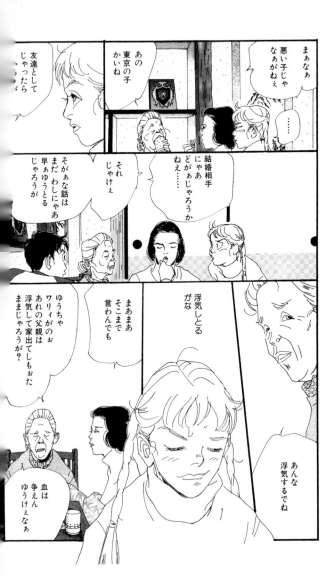

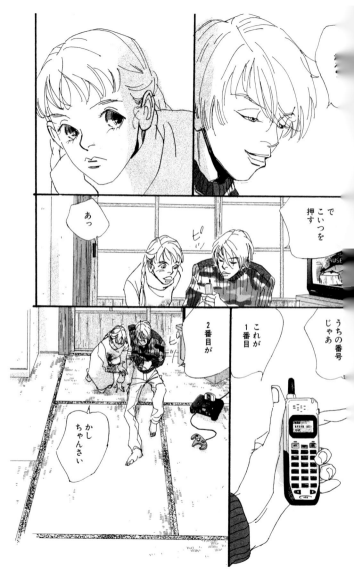

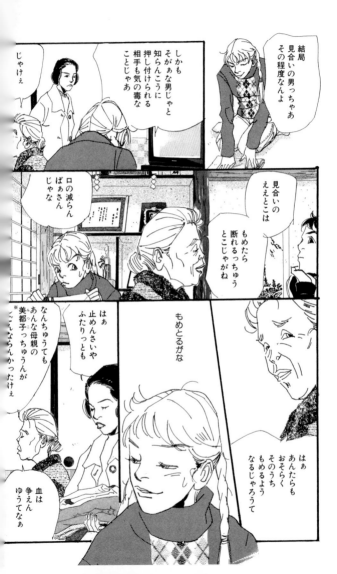

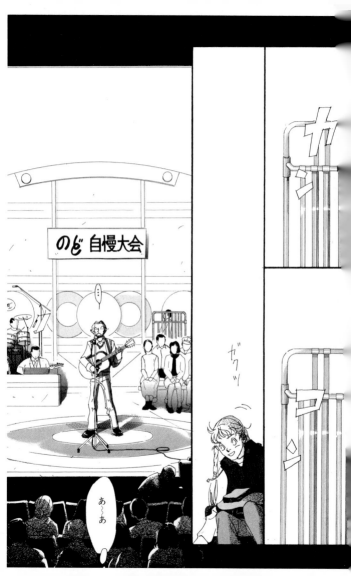

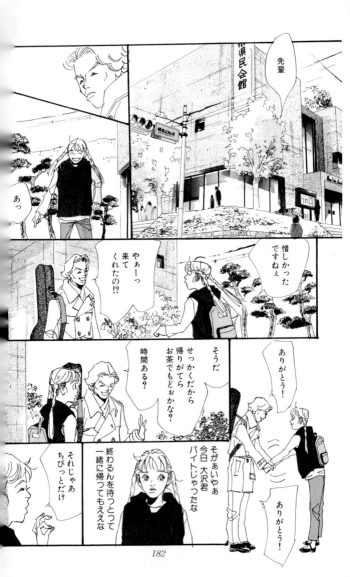

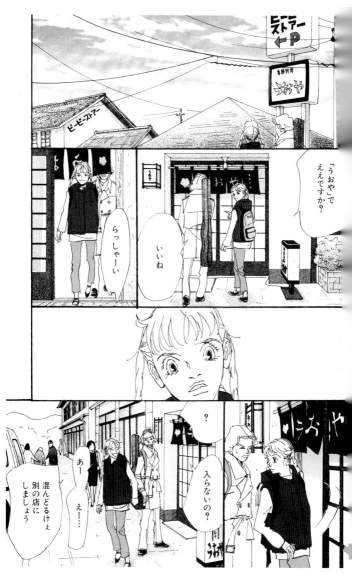

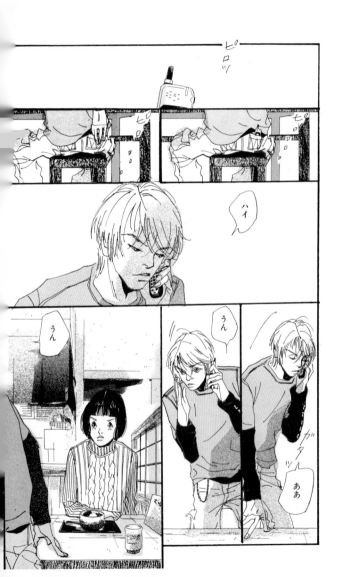

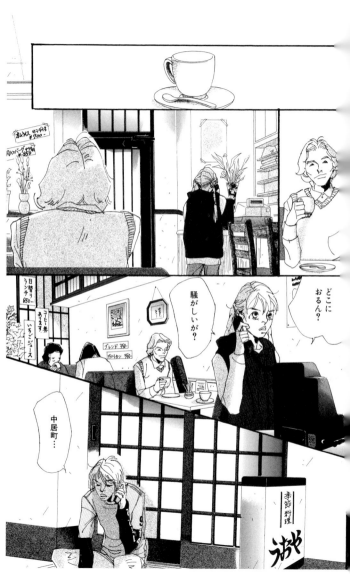

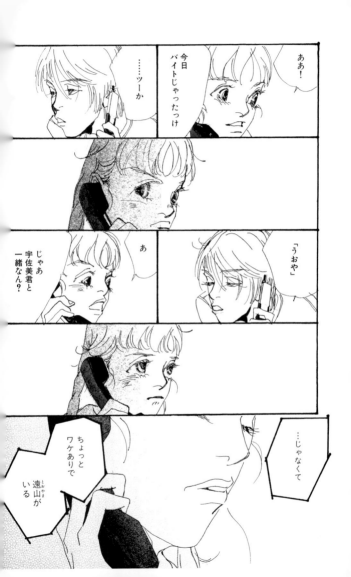

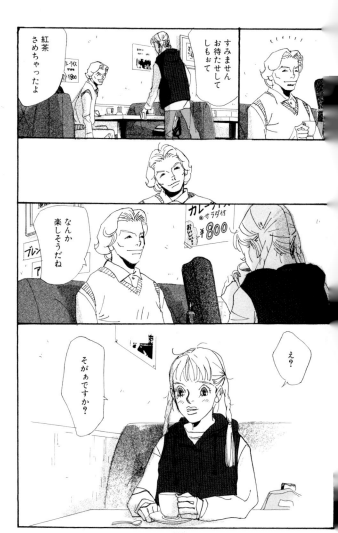

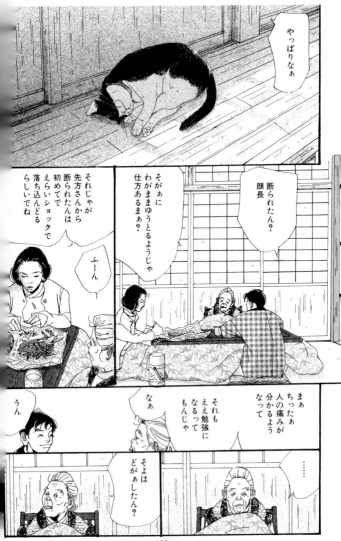

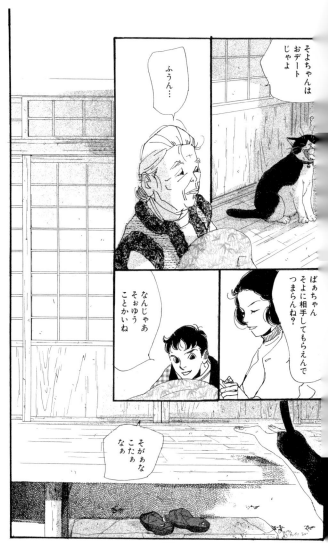

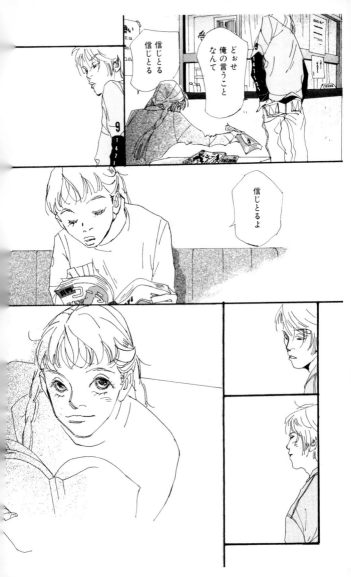

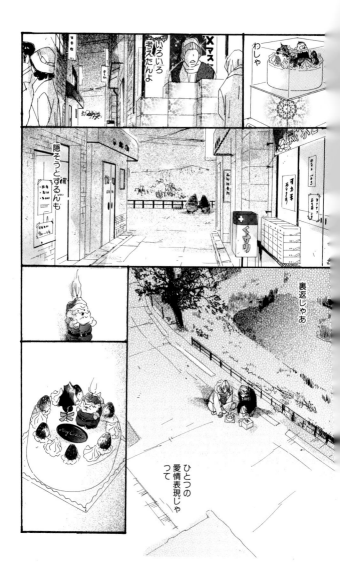

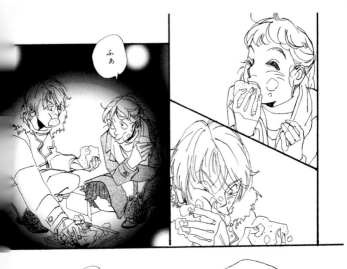

れも
(東京)
トウヒョウれ
キスしたんよねぇ?

信じてれーじゃんっ

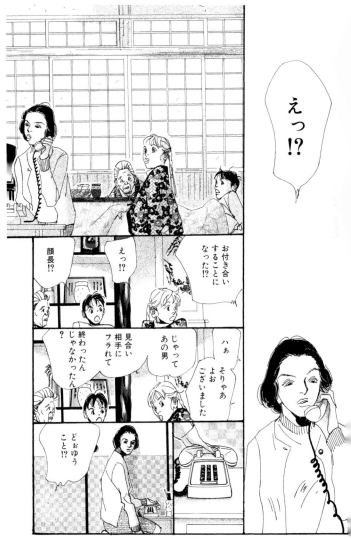

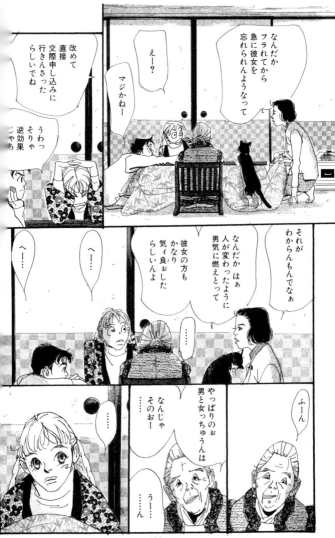

たまにゃあ
まともなこと
ゆうてな
ばぁちゃん

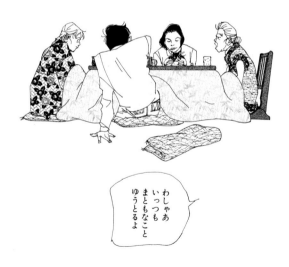

わしゃあ
いっつも
まともなこと
ゆうとるよ

scene50「恋愛」ーおわりー

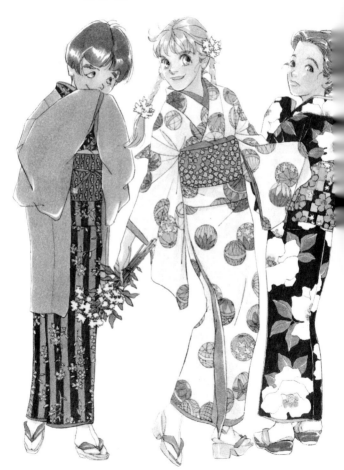

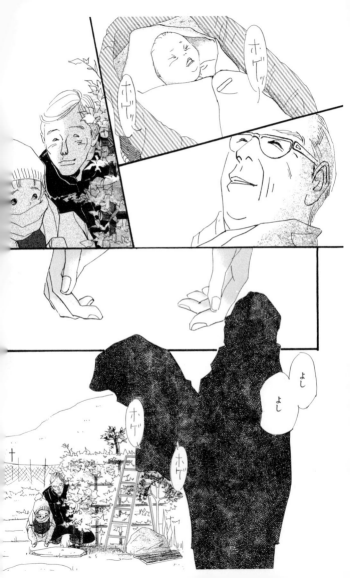

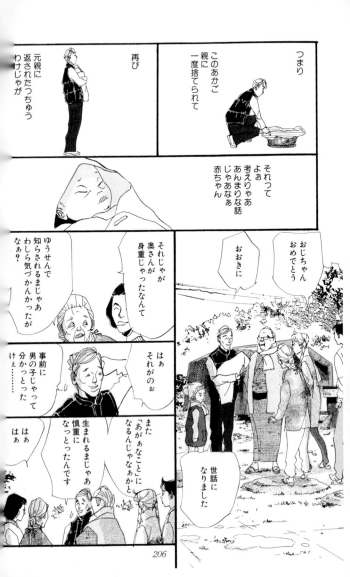

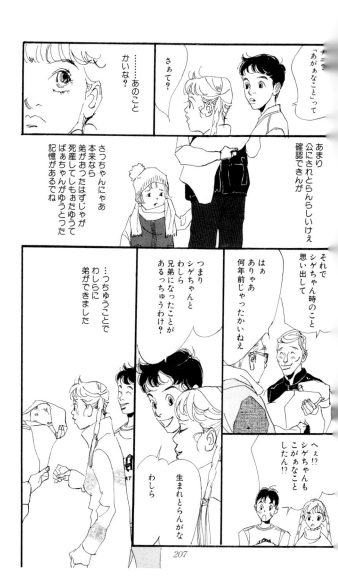

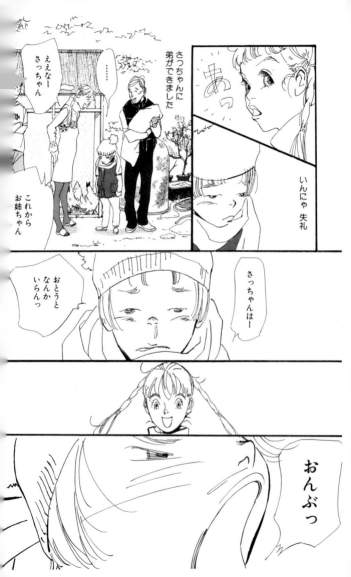

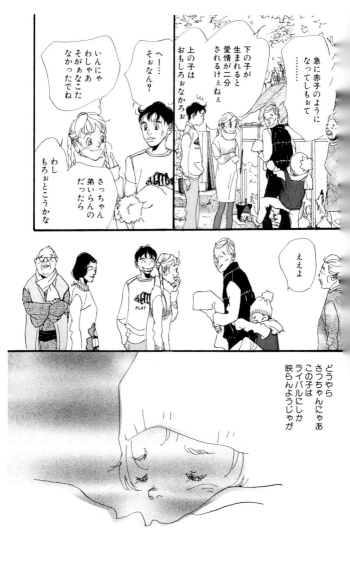

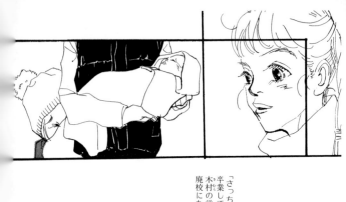

「さっちゃんが卒業してしもおたら木村の学校は廃校になるそうな」

じゃけど

もしかしてこの子のお陰で学校の存続が可能になるかもしれん

わしにゃあ救世主じゃあ

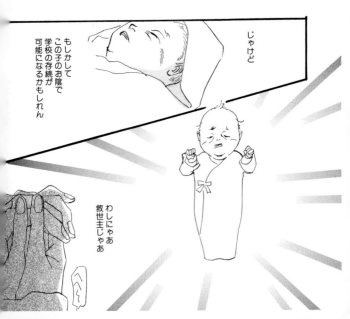

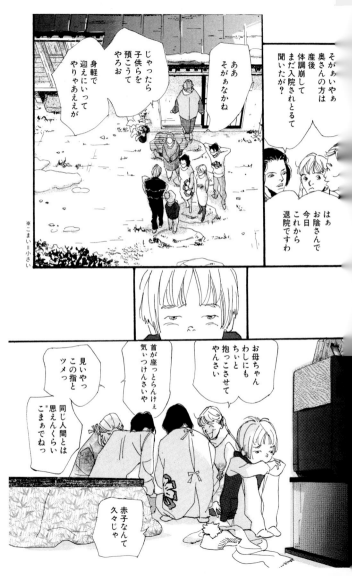

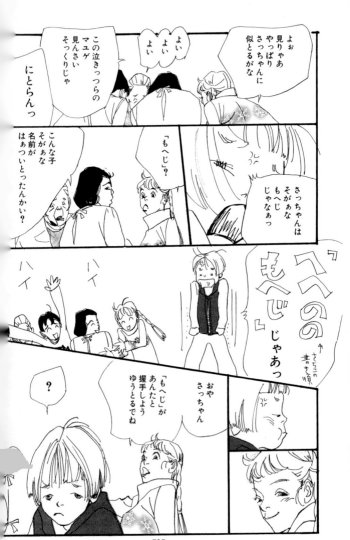

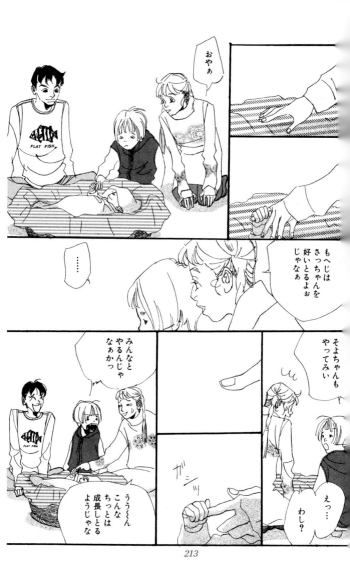

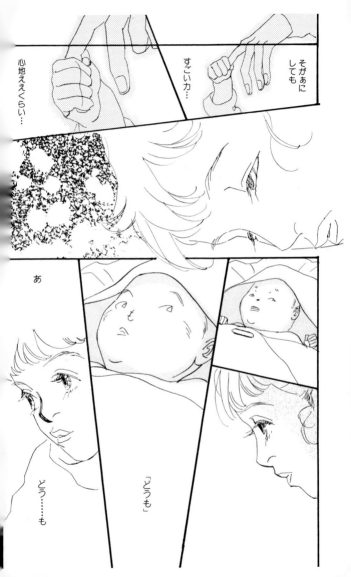

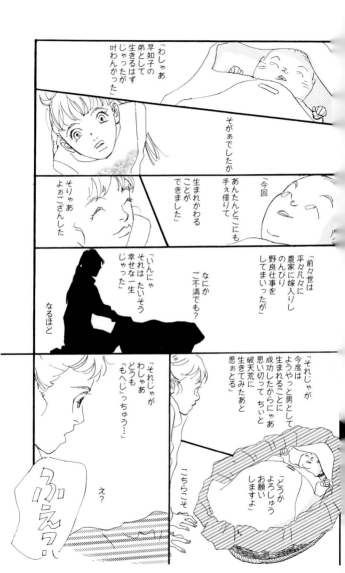

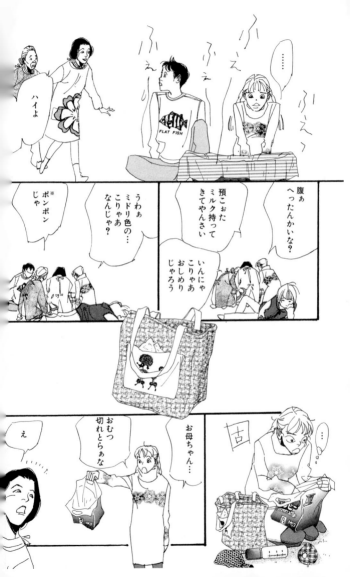

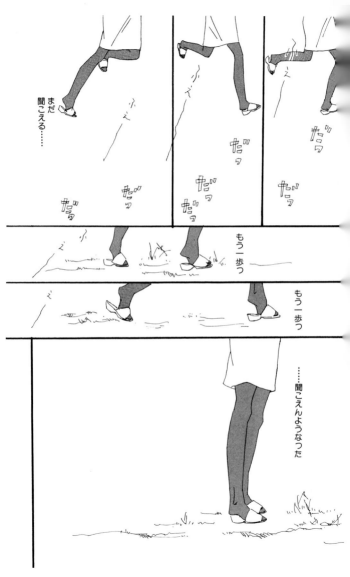

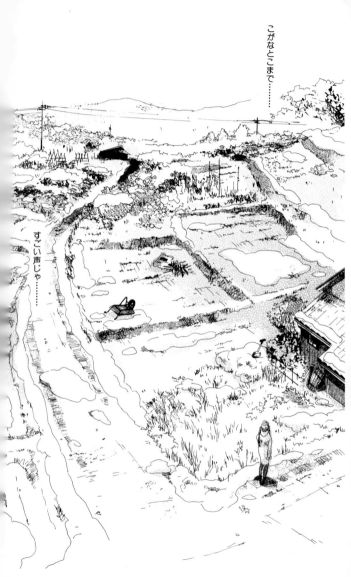

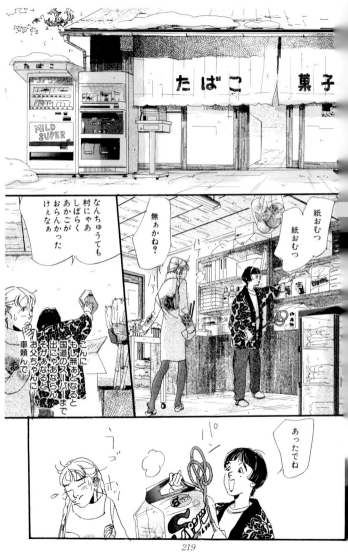

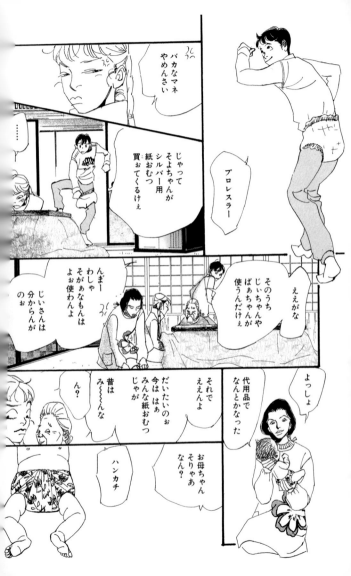

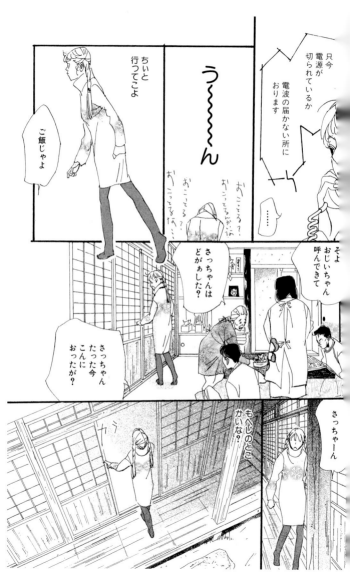

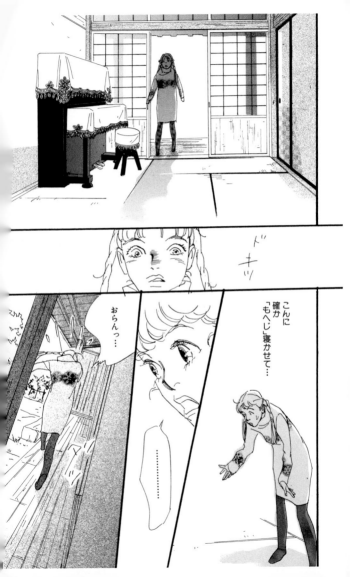

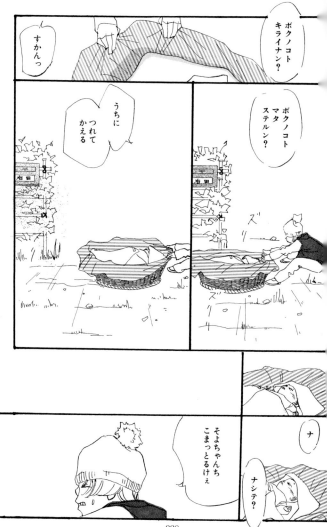

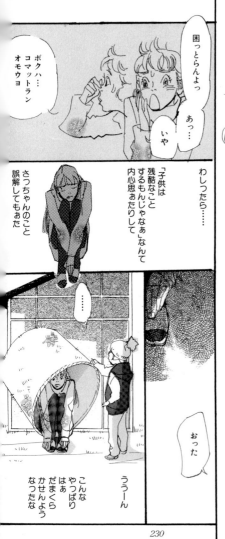

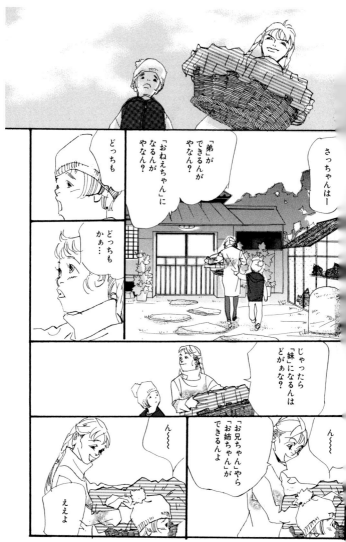

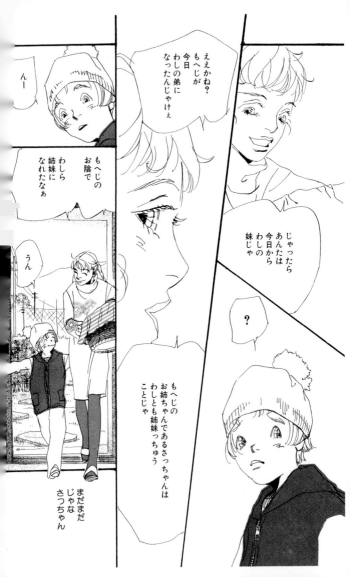

そがぁにしても

子供は好きじゃのに

半日一緒におるだけでなんじゃろう？このダルさ

お母ちゃんらはへでもなぁカオしとるっちゅうのに

わしもまだまだじゃな

※ぬくい＝暖かい

ぬくい…

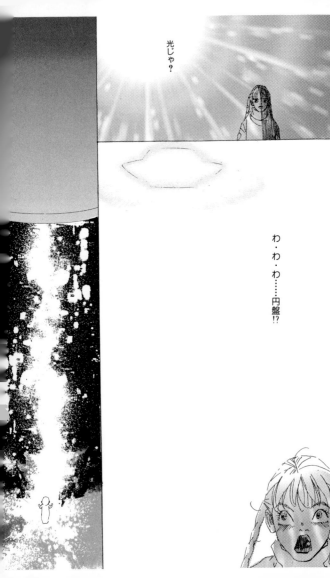

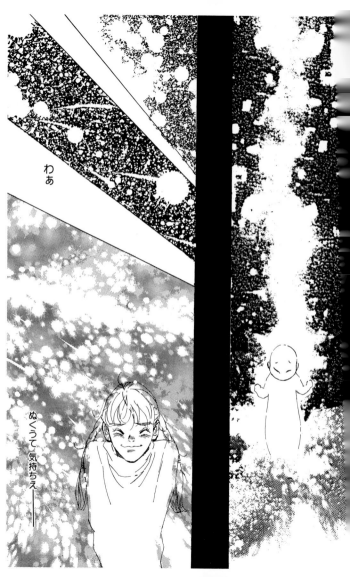

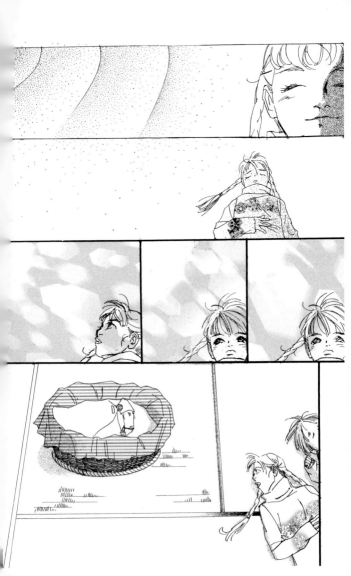

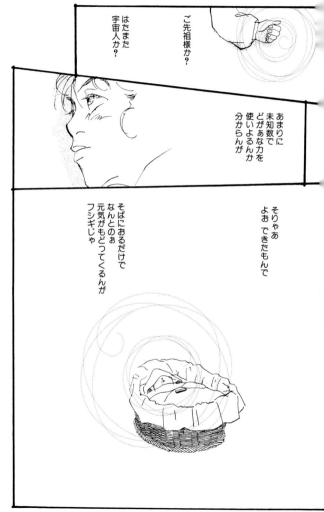

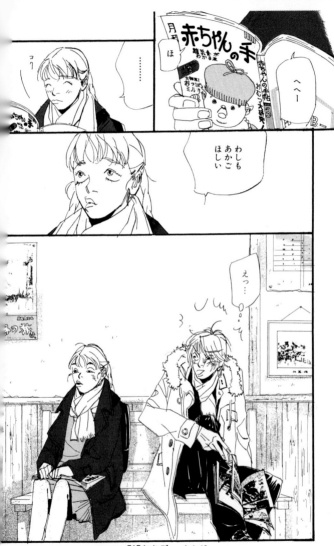

scene51「あかご」ーおわりー

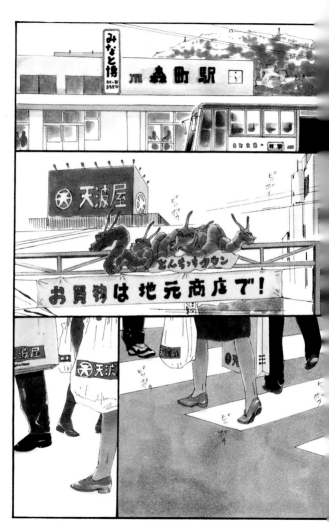

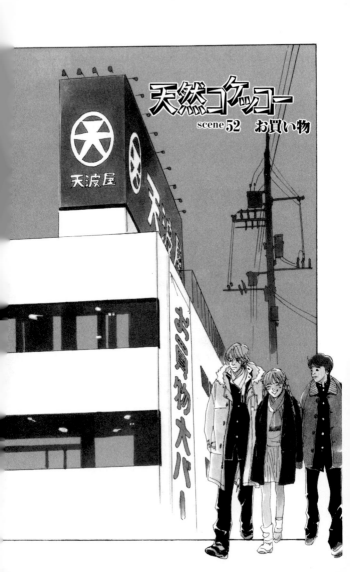

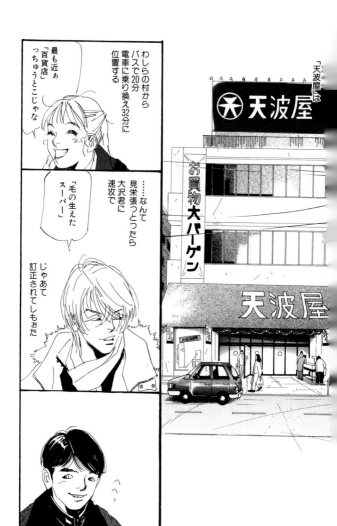

1F 生鮮食料品

だいたい
1階が
食料品売場
なんて百貨店
あまり聞かねぇよな

あんたが
ゆうとるんは
「デパート」じゃろ?

「百貨店」と
「デパート」は
違うんよ

同じだろ?

あれ?
それとも
右田さぁー

「デパート」って…

行ったこと
あるがなっ

昔
じいちゃんに
連れてって
もろぉたでね

昔かぁ…

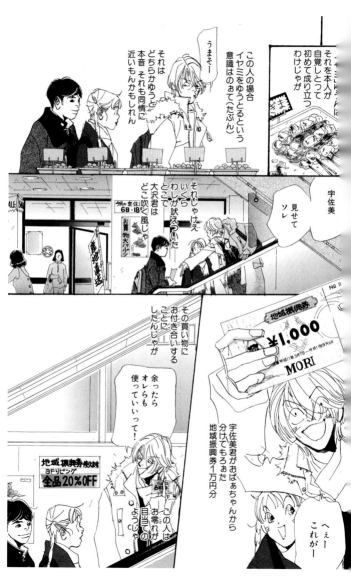

2F 衣料・雑貨・玩具・書籍

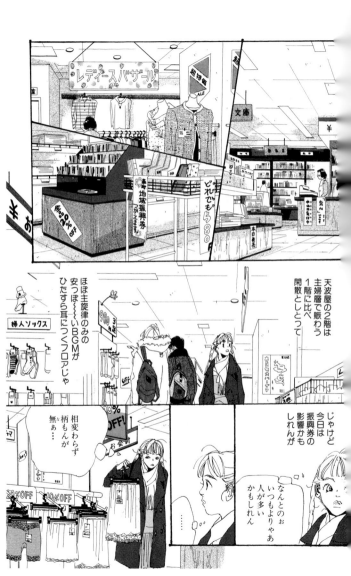

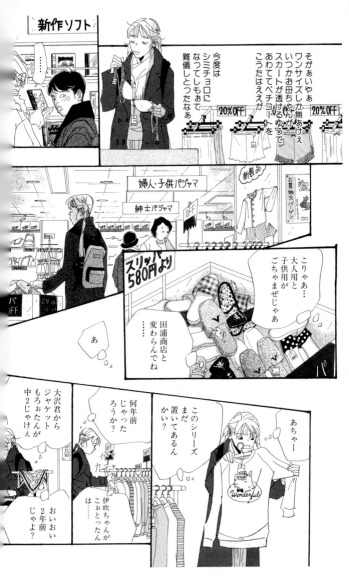

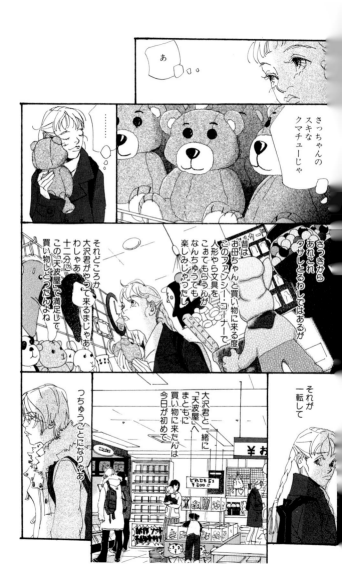

負けずギライの虫が　騒ぐってもんじゃ

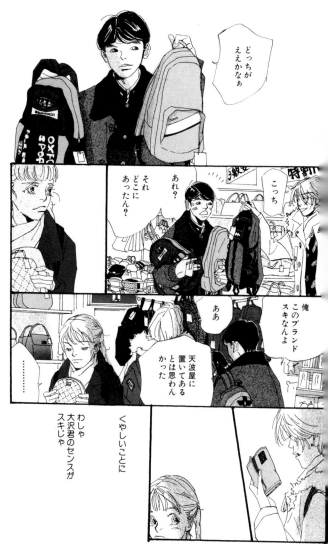

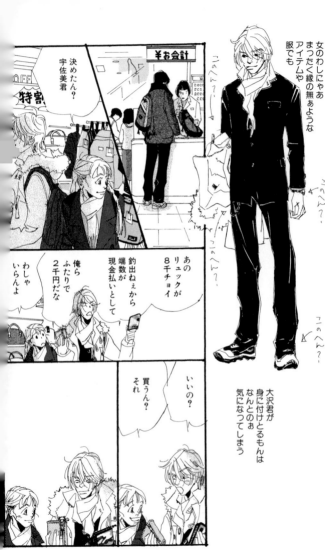

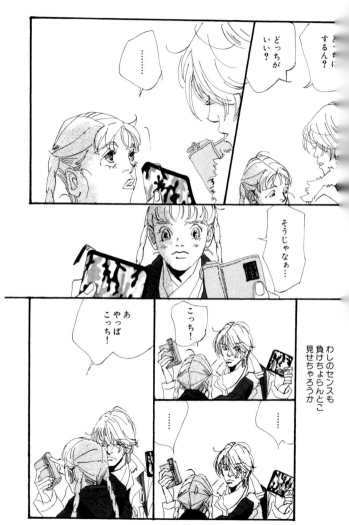

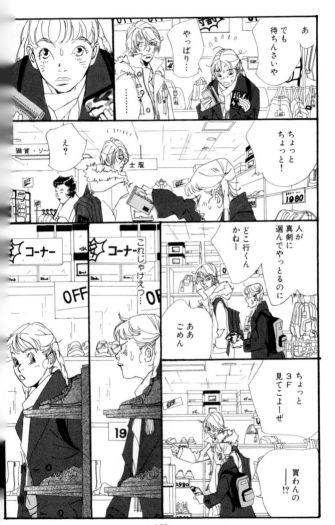

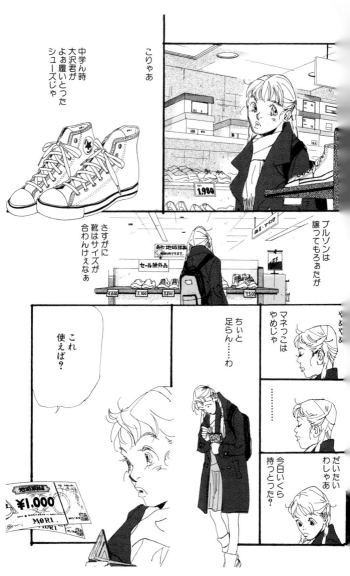

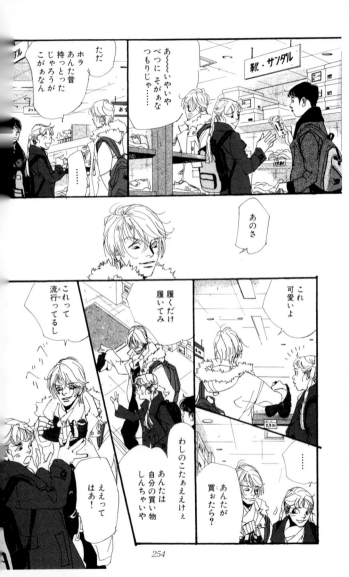

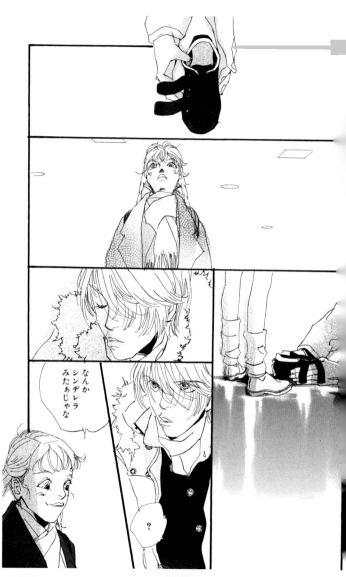

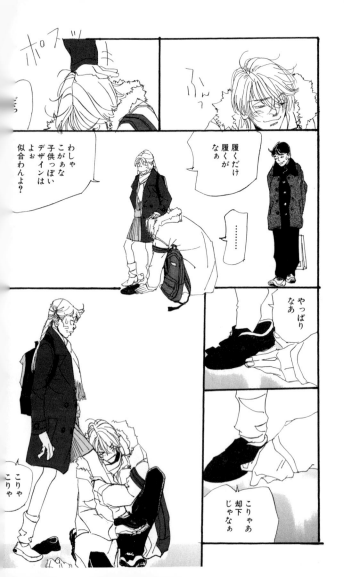

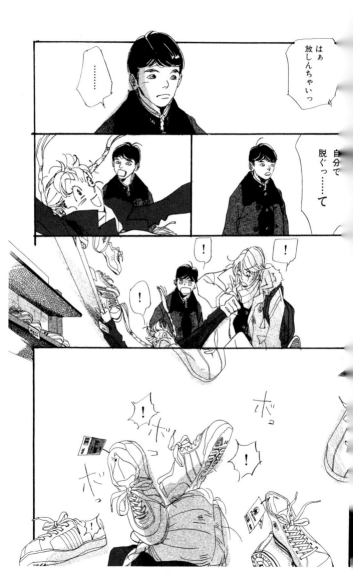

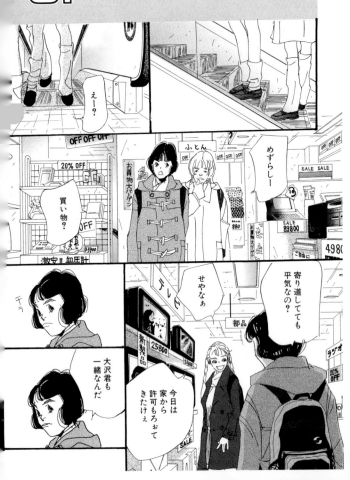

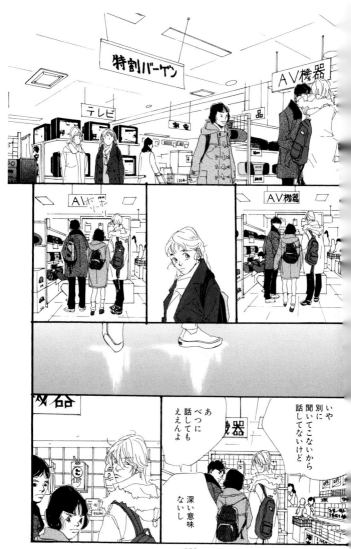

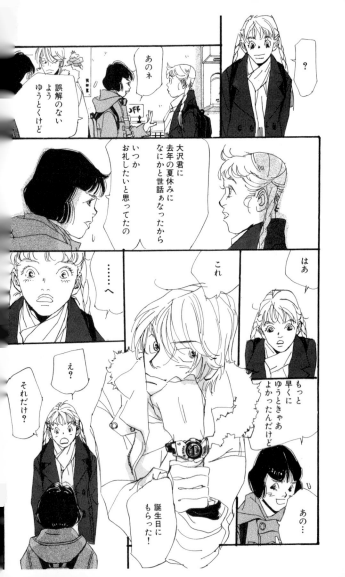

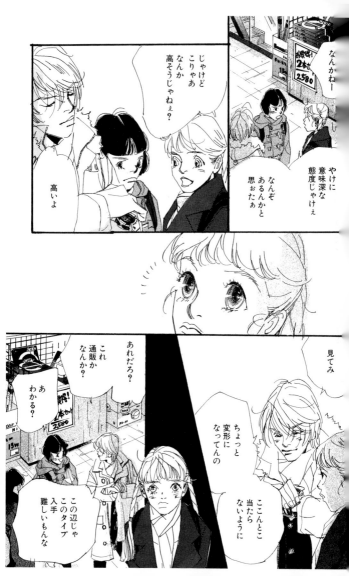

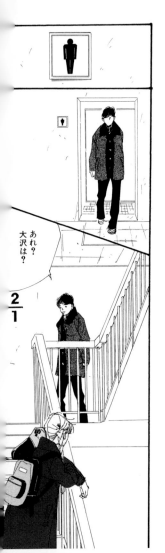

そぉかぁ……

気に入っとるんかね あの時計……

あれ？大沢は？

2/1

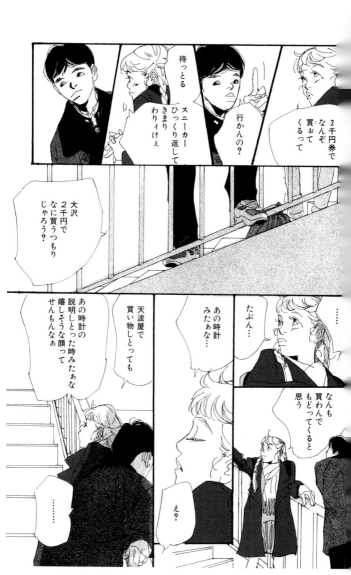

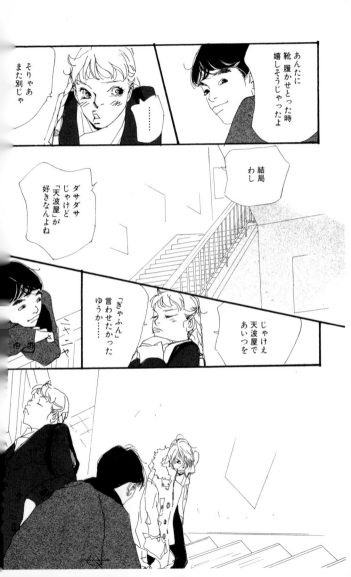

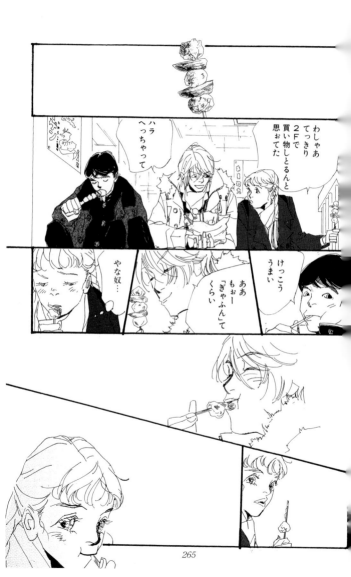

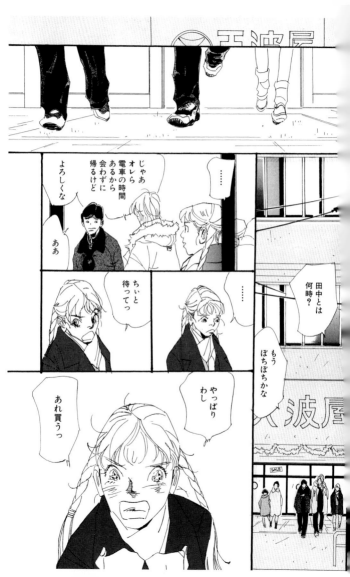

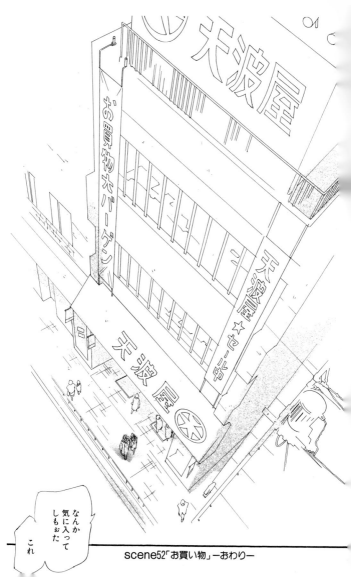

scene53 春の声

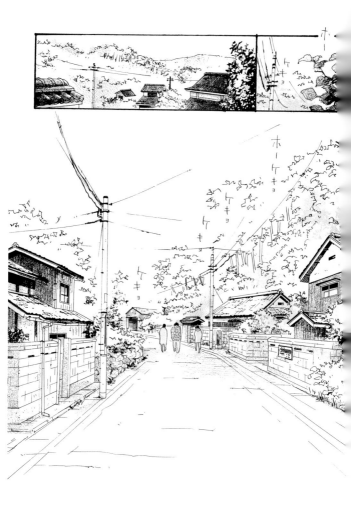

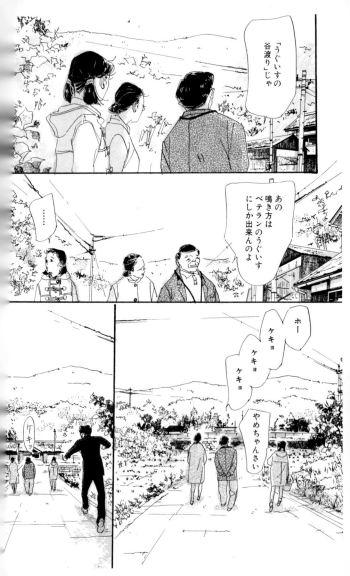

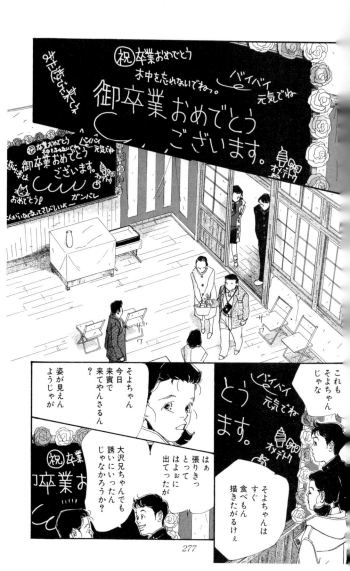

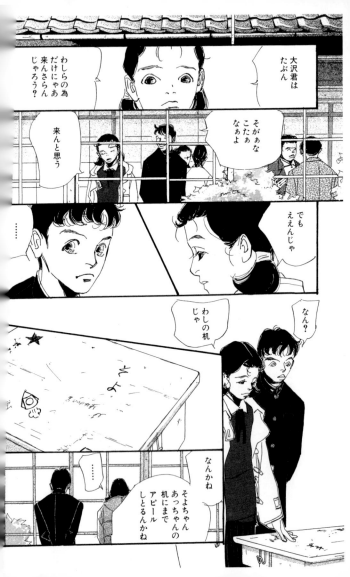

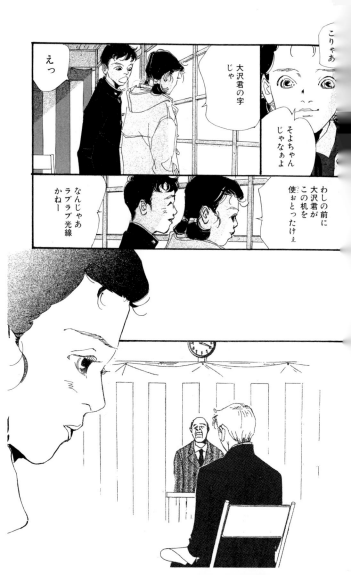

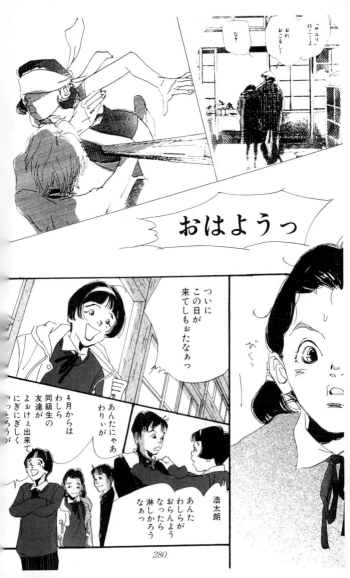

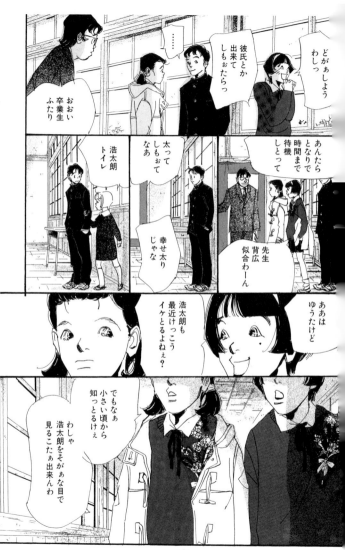

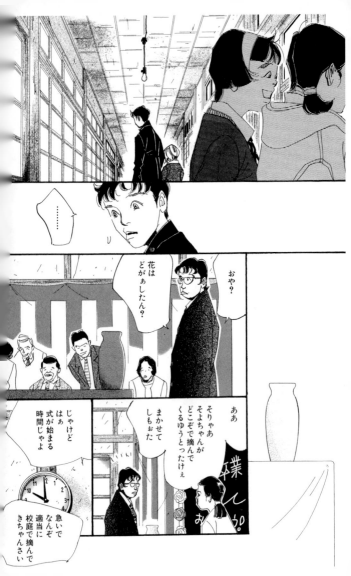

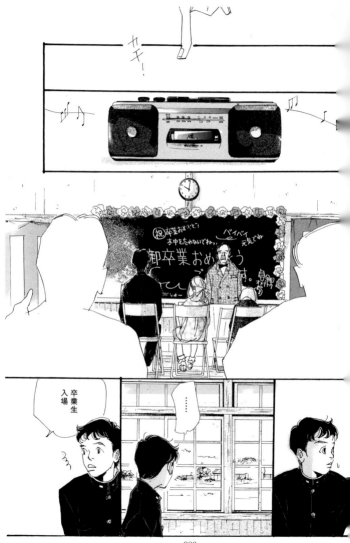

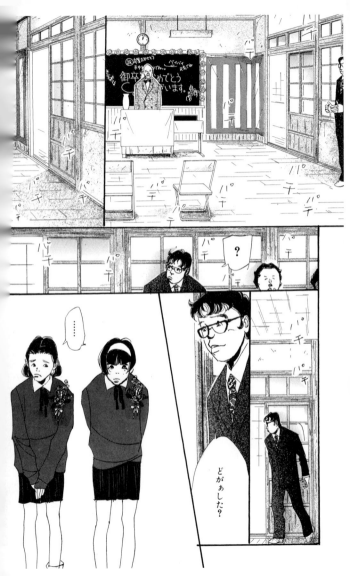

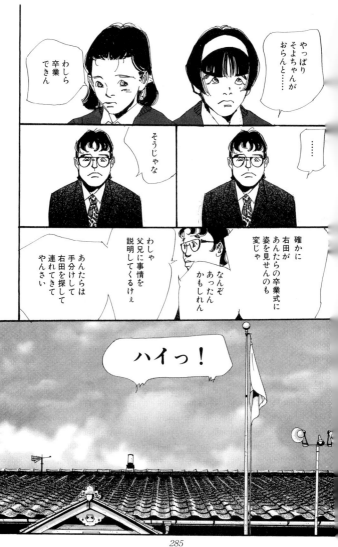

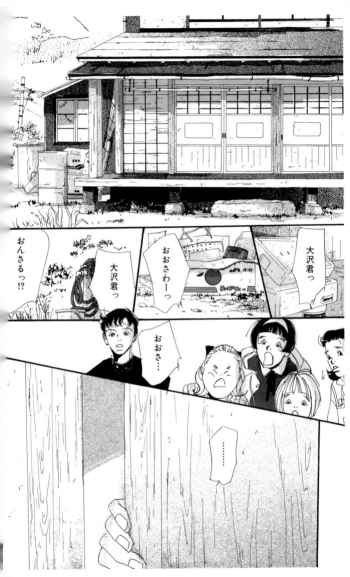

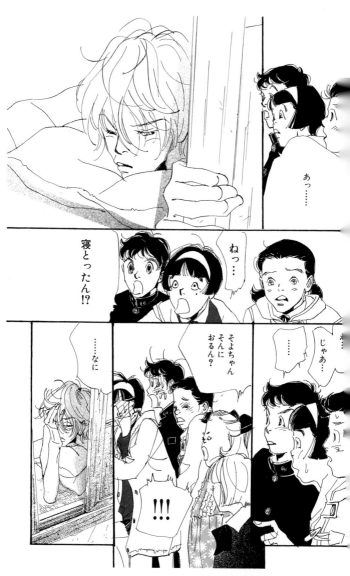

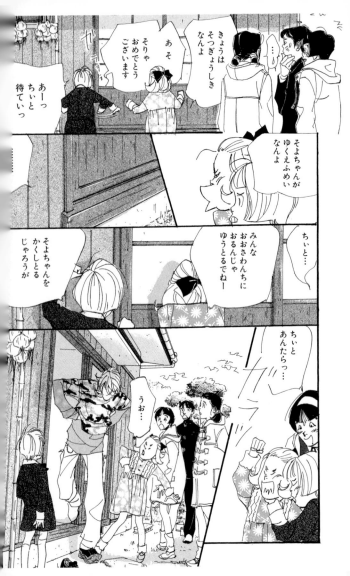

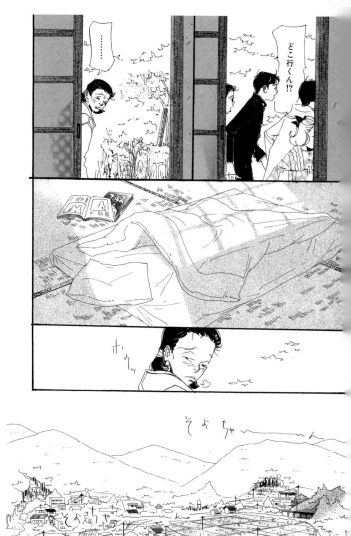

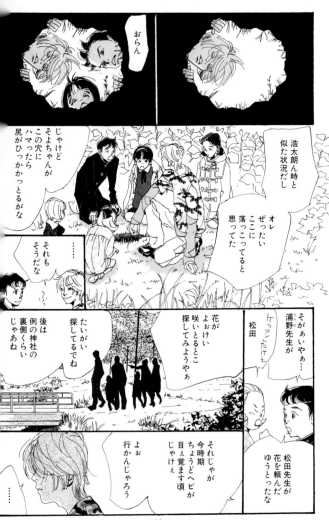

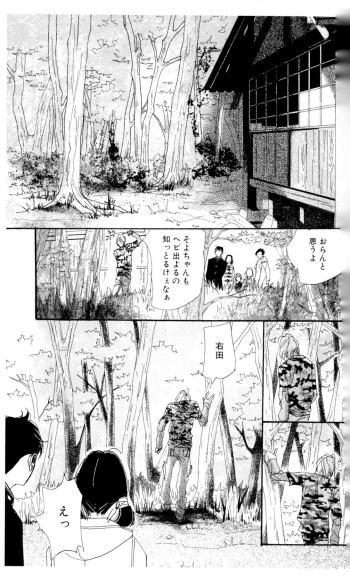

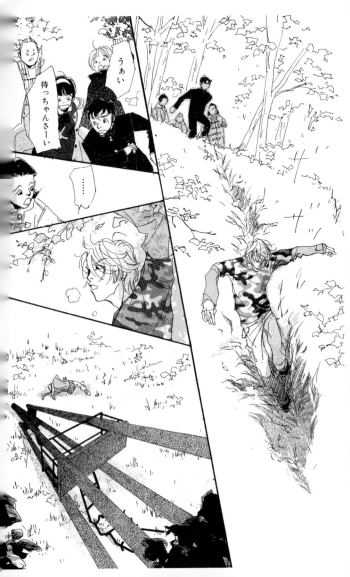

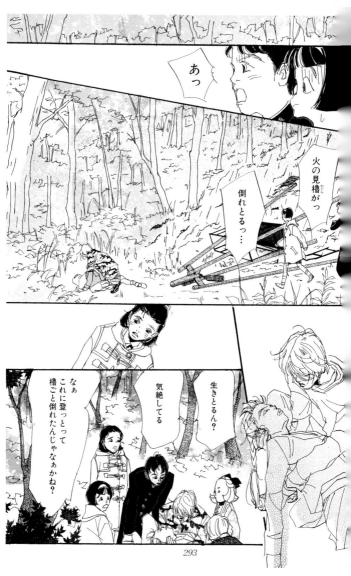

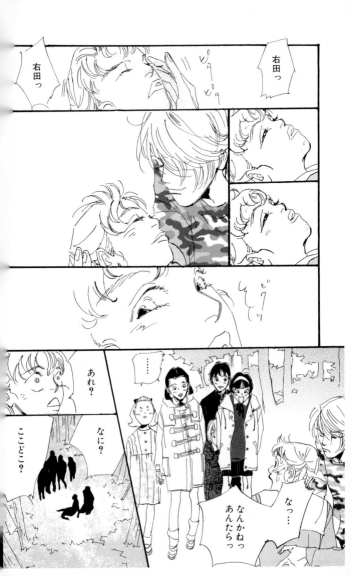

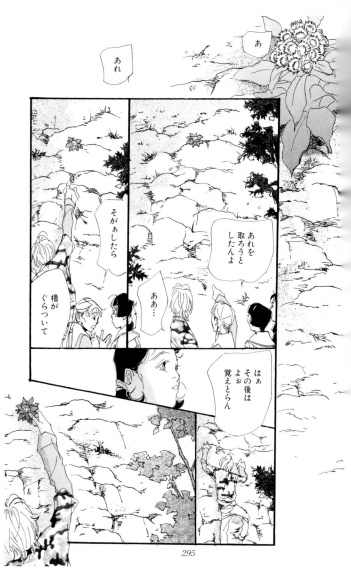

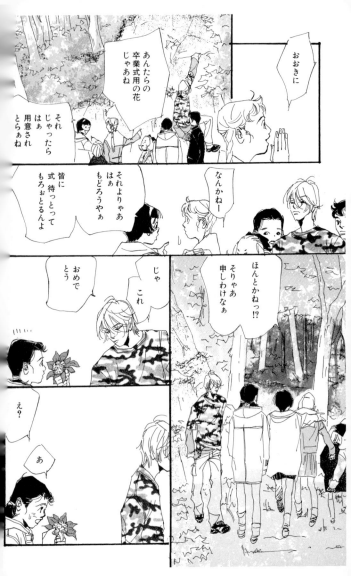

scene53「春の声」
ーおわりー

『天然コケッコー』⑧にーつづくー

◇初出◇

天然コケッコー scene45〜53…コーラス1998年9月号
　　　　　　　　　　　　〜1999年2月号・4月号〜6月号

(収録作品は、1999年2月・8月に、集英社より刊行されました。)

集英社文庫(コミック版)

天然コケッコー 7

2003年11月23日　第1刷
2018年 4月29日　第6刷

定価はカバーに表示してあります。

著　者　　くらもちふさこ

発行者　　北　畠　輝　幸

発行所　　株式会社　集英社
　　　　　東京都千代田区一ツ橋2－5－10
　　　　　〒101-8050
　　　　　　　【編集部】03（3230）6326
　　　　　電話【読者係】03（3230）6080
　　　　　　　【販売部】03（3230）6393（書店専用）

印　刷　　大日本印刷株式会社

本書の一部あるいは全部を無断で複写複製することは、法律で認められた場合を除き、著作権の侵害となります。また、業者など、読者本人以外による本書のデジタル化は、いかなる場合でも一切認められませんのでご注意下さい。

造本には十分注意しておりますが、乱丁・落丁(本のページ順序の間違いや抜け落ち)の場合はお取り替え致します。購入された書店名を明記して小社読者係宛にお送り下さい。送料は小社負担でお取り替え致します。但し、古書店で購入したものについてはお取り替え出来ません。

© F.Kuramochi　2003　　　　　　　　　　　Printed in Japan
　　　　　　　　　　　　　　　　ISBN4-08-618110-X　C0179